讓角色更具魅力的專業級巧思！

變化無限的人物
姿勢&表情繪畫技法

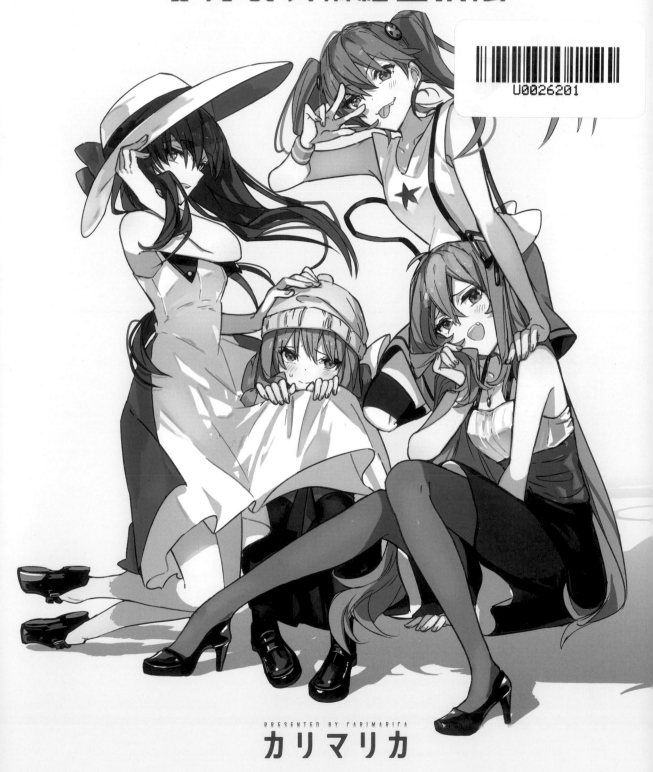

PRESENTED BY CARIMARICA

カリマリカ

CONTENTS

讓角色更具魅力的專業級巧思！

變化無限的人物姿勢＆表情繪畫技法

PUBLISHED BY TAIWAN TOHAN

⊙ CHAPTER 04　以「表情的呈現」表達角色性格

✍ CHAPTER 05　封面插畫　繪製過程

COLUMNS

CHAPTER 01

創作
角色插畫的
基本知識

讓角色更具魅力的專業級巧思！變化無限的人物姿勢＆表情繪畫技法

CHAPTER 01　創作角色插畫的基本知識

SECTION 01　何謂有魅力的角色插畫？

本書將介紹「有魅力的角色插畫」是如何繪製而成的。「有魅力」的定義十分多元，包含「可愛」、「帥氣」、「具刺激性」等，但共同點都是「觸動觀看者的內心，令人印象深刻」。一起確認令人印象深刻的必要條件吧。

CHECK 01

條件①　一眼就能看出角色性格

只看一眼就能知道「這個角色一定是這種性格！」的作品能讓人留下深刻的印象。比起「雖然完全看不出是什麼性格，但至少看得出是個女孩子」的插畫，看得出「這個角色一定是小惡魔型的女孩子」的插畫比較能讓人留下印象。角色的性格或特徵能呈現出該角色的個人特質及魅力。請藉著本書，學習描繪「可以讓人一眼看出角色性格的插畫」吧。

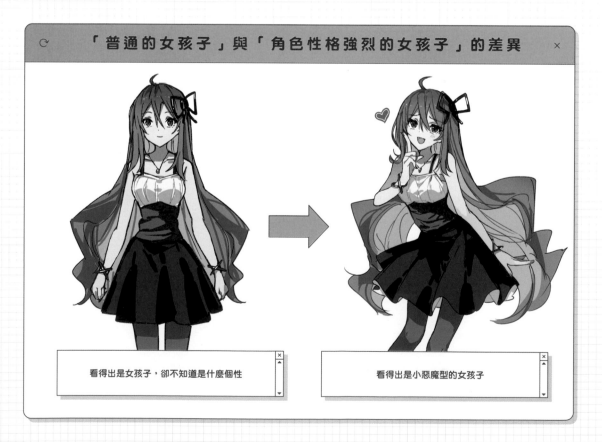

「普通的女孩子」與「角色性格強烈的女孩子」的差異

看得出是女孩子，卻不知道是什麼個性

看得出是小惡魔型的女孩子

CHECK 02

條件② 選擇最適合角色性格的「姿勢與表情」

為了畫出能夠傳達角色性格的插畫，角色設計當然很重要，但最重要的是「姿勢與表情」。即使是相同的角色設計，選擇什麼樣的站立角度、什麼種類的微笑，都會大幅影響角色所表現出來的性格。姿勢與表情不該隨意決定，搭配重點在於「對身體的每一個部位賦予角色性格」。請藉著本書，學習如何挑選「最適合角色性格的姿勢與表情」吧。

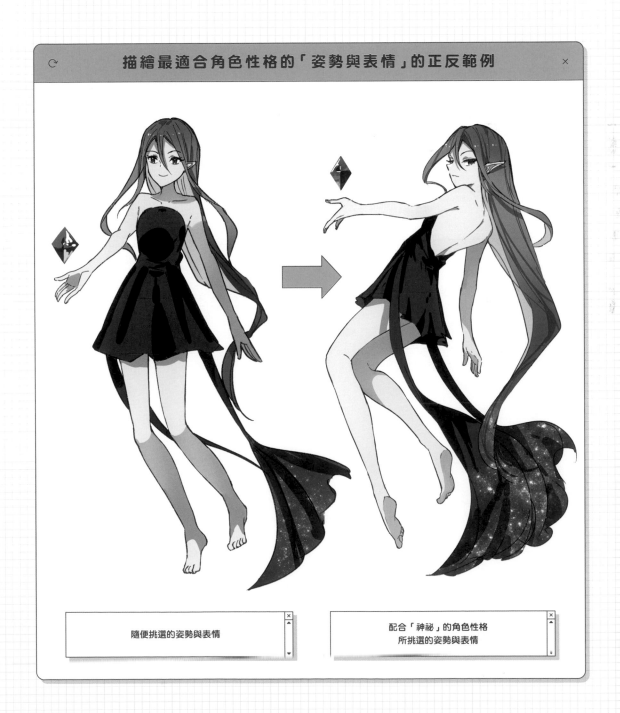

描繪最適合角色性格的「姿勢與表情」的正反範例

隨便挑選的姿勢與表情

配合「神祕」的角色性格
所挑選的姿勢與表情

CHAPTER 01 創作角色插畫的基本知識

SECTION 02 姿勢與表情的呈現會塑造角色性格

在畫角色插畫的時候,「不會讓觀看者感到怪異的素描能力、基礎繪畫能力」當然很重要。以此為基礎,想要凸顯角色性格的話,除了素描能力以外,還需要「運用姿勢與表情來呈現」的能力。本書將針對下圖的【STEP 2】深入講解。

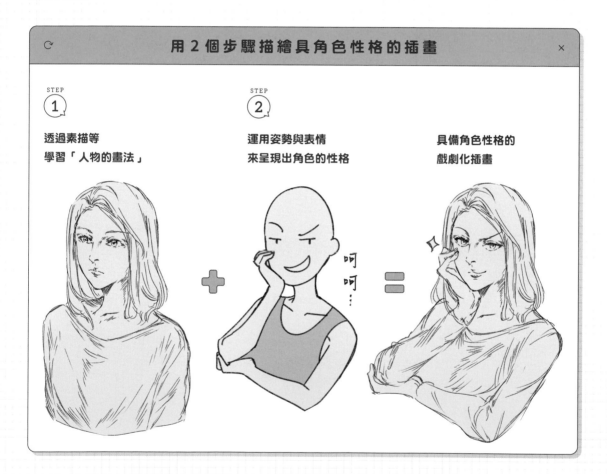

用 2 個步驟描繪具角色性格的插畫

STEP 1
透過素描等
學習「人物的畫法」

STEP 2
運用姿勢與表情
來呈現出角色的性格

具備角色性格的
戲劇化插畫

CHECK 01

巧妙運用「讓觀看者感到○○的線條」

比較下圖的A與B，大多數人應該都會覺得B比較軟弱。這是因為與直線條相比，波浪線條會傳達出不穩定的感覺。由此可見，光是線條的畫法也能改變印象。本書將使用這些技法，畫出「看起來很沮喪的姿勢」或「看起來很有活力的姿勢」等，創作出帶有強烈角色性格的插畫。

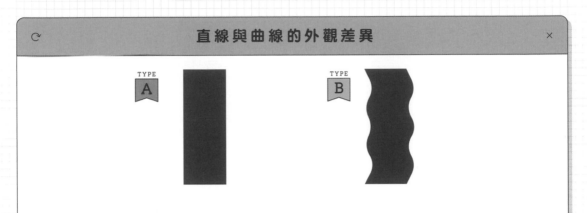

直線與曲線的外觀差異

以插畫表現時的重點在於「觀看者如何感受」，而不是「理論上是否正確」。比起正確畫出肌肉與骨骼等真實人體的構造，為了呈現可愛的感覺而誇大肢體動作的方式也是一種技巧。請根據「寫實風的呈現方式」或「漫畫風的呈現方式」來決定誇大的程度。

CHECK 02

不同畫風也通用的姿勢與表情創作技巧

不管是漫畫風角色還是寫實風角色，要讓觀看者產生「角色很沮喪」的印象，彎曲手腳關節的方式基本上都是相同的。請嘗試在自己想畫的畫風中融入姿勢與表情的創作技巧。

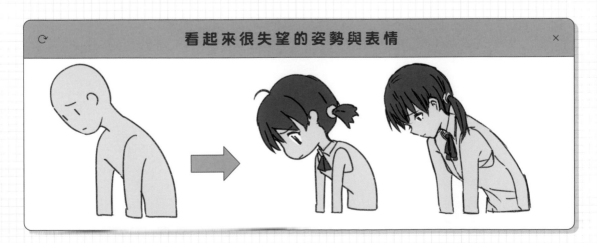

看起來很失望的姿勢與表情

CHAPTER 01 創作角色插畫的基本知識

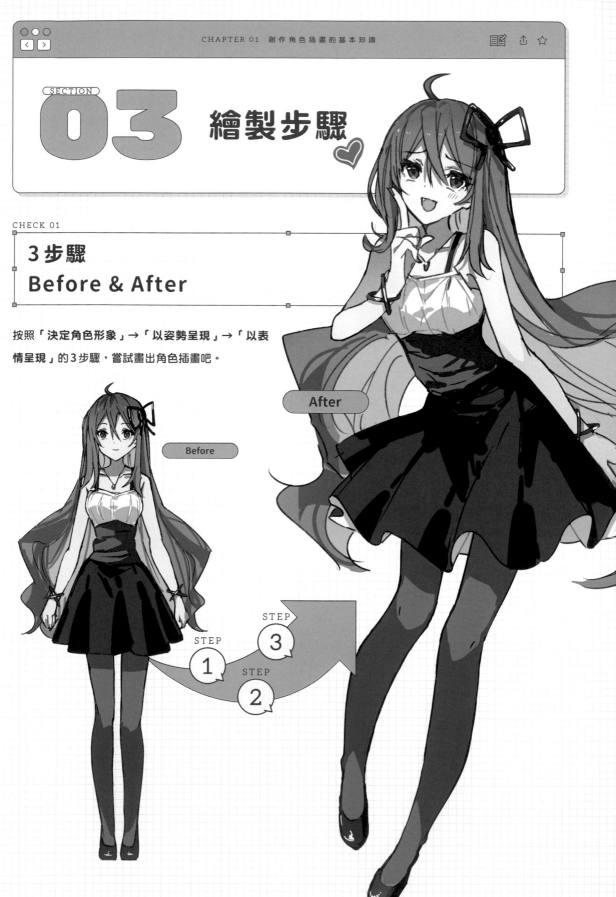

SECTION 03 繪製步驟 ♡

CHECK 01

3步驟
Before & After

按照「決定角色形象」→「以姿勢呈現」→「以表情呈現」的3步驟，嘗試畫出角色插畫吧。

After

Before

STEP 1

STEP 3

STEP 2

STEP 1 決定角色形象

事先思考想畫出什麼樣的角色！

> 是小惡魔型的角色嗎？

> 畫成女孩子比較好？

Chapter 2　掌握角色的特徵

STEP 2 以姿勢呈現

了解姿勢的原理，
創作適合角色的姿勢吧！

> 想要有能迷惑對手的氣質！

> 想要更多女人味！

Chapter 3　以「姿勢的呈現」表達角色性格

STEP 3 以表情呈現

了解表情的原理，創作適合角色的表情吧！

> 想要有點壞心眼的感覺！

> 想畫出樂在其中的感覺！

Chapter 4　以「表情的呈現」表達角色性格

SECTION 04　繪製人物插畫的基本知識

CHECK 01

注意身體與各部位的大小比例

根據角色設定或畫風等特性，最適合的體型與各部位的大小比例會有所不同。以下將介紹較普遍的比例與經常出現的錯誤。

普遍的體型與模特兒體型的差異

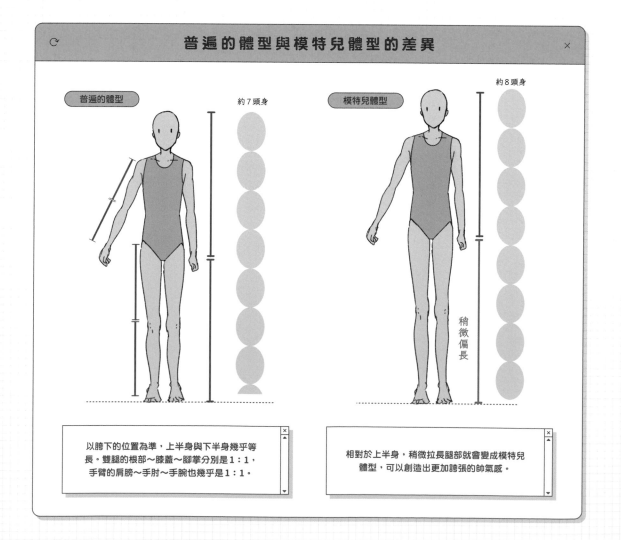

普遍的體型　　約7頭身　　模特兒體型　　約8頭身

稍微偏長

以胯下的位置為準，上半身與下半身幾乎等長。雙腿的根部～膝蓋～腳掌分別是1：1，手臂的肩膀～手肘～手腕也幾乎是1：1。

相對於上半身，稍微拉長腿部就會變成模特兒體型，可以創造出更加誇張的帥氣感。

在畫手臂的時候請注意「長度」

容易犯的其中一個錯誤就是「把手臂畫得太長」。基本上,手臂的長度是「垂下手臂時的手腕會延伸到胯下的位置」。彎曲手臂的時候,請從這個長度去推算。

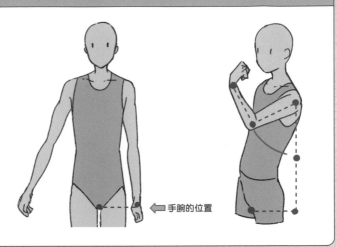

← 手腕的位置

藉著眼睛與嘴巴的距離來調整年齡

想表現稚嫩感的時候可以將眼睛與嘴巴的距離畫得較近,想畫出成熟感的時候則要拉開距離。另外,將眼睛與嘴巴集中畫在臉部的下方,擴大額頭的面積也會增加稚嫩感。不過距離太過誇張會破壞比例,請特別注意。

眼睛與嘴巴很靠近,並將眼睛與嘴巴配置在臉部下方,所以看起來比較稚嫩。

眼睛與嘴巴的形狀雖然與左圖相同,但兩者的距離較遠,所以看起來比較成熟。

CHECK 02

注意身體各部位的【面的方向】

「身體各部位的【面】」就是將人體想像成方塊,簡單標示出身體的各部位屬於哪個面的概念。注意這一點,就能畫出具有立體感的人體。在畫臉部或軀幹等部位時,將這些部位區分成下圖的「前面、背面、上面、下面、側面」,就能更清楚地畫出身體的厚度和傾斜度。畫身體的時候,請同時思考:「這裡是前面?還是側面呢?」

畫出立體人體的 3 步驟

STEP 1 簡單畫出想像中的姿勢

首先,不考慮立體感等細節,簡單畫出想畫的姿勢。

STEP 2 注意【面】的方向

想像立方體等簡單的物體,注意面的方向。就算不懂正確的透視,只要意識到物體有「前面、背面、上面、下面、側面」,就能有助於掌握立體感。

上面
前面 側面

STEP 3 用【面】來區分畫好的姿勢

用「前面、背面、上面、下面、側面」來區分 STEP 1 畫好的姿勢草圖吧。在習慣這些步驟之前,按照右圖的方式為各個面上色,會比較容易理解。這麼一來,就更容易找出 STEP 1 缺乏的線條與身體厚度了。

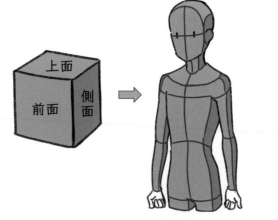

CHECK 03

分別畫出仰視角度與俯視角度

創作姿勢的時候,仰視角度與俯視角度的區分是很重要的。仰視是從下往上看物體的角度,俯視是從上往下看物體的角度。這些角度也可以藉著意識到【面】而變得更容易畫。

仰視角度的畫法

如圖,仰視角度不容易看到上面,但可以看到平常看不見的下面。在畫仰式角度的人體時,請思考「哪裡屬於哪個面」,不畫出上面,並畫出下面。

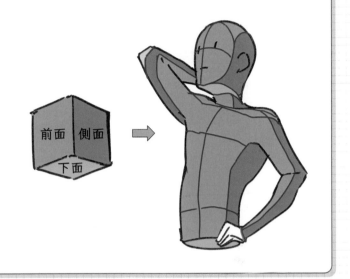

俯視角度的畫法

如圖,俯視角度是從上往下看的狀態,所以能明顯看見上面。前面與側面受到透視的影響,看起來會比較小,所以其面積占據的比例也會減少。

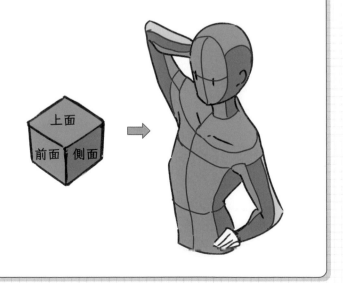

CHECK 04

意識到【面的方向】也能將扭轉的動作畫得更好

創作姿勢的時候，另一個很重要的地方就是部位的扭轉了。讓脖子、腰部、手腳旋轉，就能創造出多樣化的姿勢。意識到【面】，也能將扭轉的動作畫得更好。

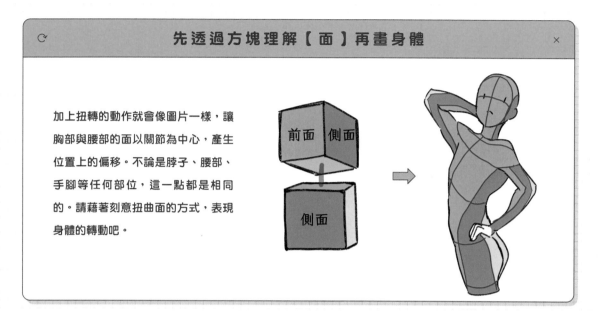

先透過方塊理解【面】再畫身體

加上扭轉的動作就會像圖片一樣，讓胸部與腰部的面以關節為中心，產生位置上的偏移。不論是脖子、腰部、手腳等任何部位，這一點都是相同的。請藉著刻意扭曲面的方式，表現身體的轉動吧。

CHECK 05

思考哪個【面】看得見，哪個【面】看不見

創作姿勢的時候，思考「身體哪個部位的面會露出來，哪個面不會露出來」，就能更容易地畫出如圖的複雜姿勢。繪製角色插畫時，請隨時意識到「這裡屬於哪個面」。

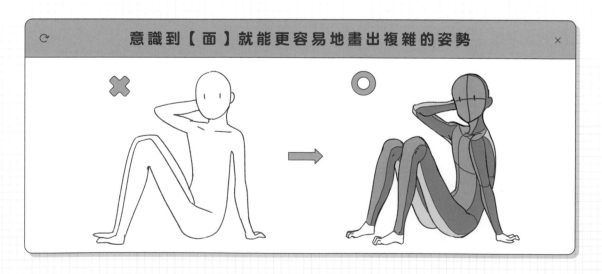

意識到【面】就能更容易地畫出複雜的姿勢

■≡ CHAPTER 02

掌握角色的特徵

掌握筆下角色的人物形象

CHECK 01

先決定角色形象再開始畫

角色形象指的就是角色的個性或態度。首先要思考「想畫出什麼樣的角色」，例如帥氣型、可愛型、乖巧型、活潑型……等，先決定具體的角色特徵吧。在角色形象不明的狀況下繼續畫，很有可能讓插畫偏離原有的方向。

CHECK 02

深入發展角色形象

角色形象有無數種類型。有時候也會有「角色的外表看似冷酷，卻帶有一點熱血特質」的複雜例子，所以請以 Chapter 2 介紹的代表範例為基礎，嘗試「再增加一點冷酷特質」等，摸索出自己想畫的角色形象吧。

同樣的角色設計也會依性格而呈現不同的姿勢或表情

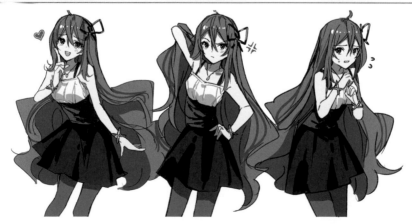

就算作者心中已經決定「要畫成這種性格的角色」，如果沒有實際創造出符合設定的姿勢或表情，觀看者也感受不到角色的個人特質或特徵。決定想畫的角色形象之後，請確認這樣的形象是由什麼元素所構成的。

角色範例頁的使用方式

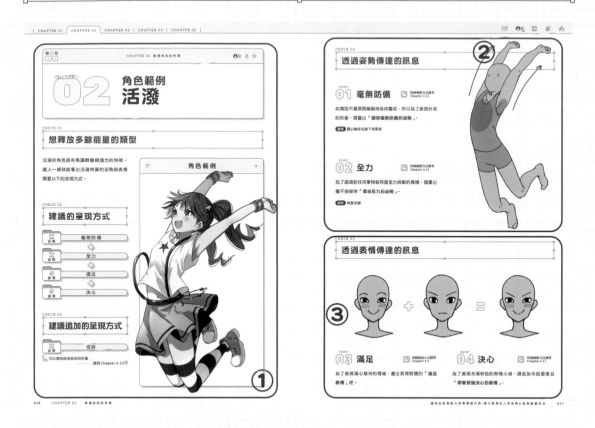

①各種角色形象的範例、姿勢與表情的呈現

詳細分類並介紹角色的特徵或性格以及呈現方式。這裡列出了具代表性的角色範例,請確認不同的呈現方式能給人什麼樣的印象。

②主要「姿勢」的創作方式

（詳細解說請見【Chapter 3 以「姿勢的呈現」表達角色性格】）

詳細說明姿勢的呈現方式。這裡會介紹範例中的角色性格所需的形象,以及表達此形象的姿勢範例。

③主要「表情」的創作方式

（詳細解說請見【Chapter 4 以「表情的呈現」表達角色性格】）

詳細說明表情的呈現方式。這裡會介紹範例中的角色性格所需的形象,以及表達此形象的表情範例。

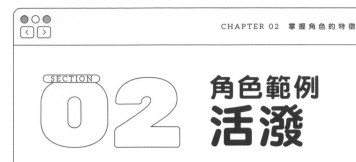

SECTION

02 角色範例 活潑

CHECK 01

想釋放多餘能量的類型

活潑的角色具有**充滿幹勁與活力**的特徵。
讓人一眼就能看出活潑特質的姿勢與表情
需要以下的呈現方式。

CHECK 02

建議的呈現方式

姿勢	毫無防備
✛	
姿勢	全力
✛	
表情	滿足
✛	
表情	決心

CHECK 03

建議追加的呈現方式

姿勢	從容

可以增加自由自在的形象
‥‥‥‥請見 Chapter 3-13 ⬀

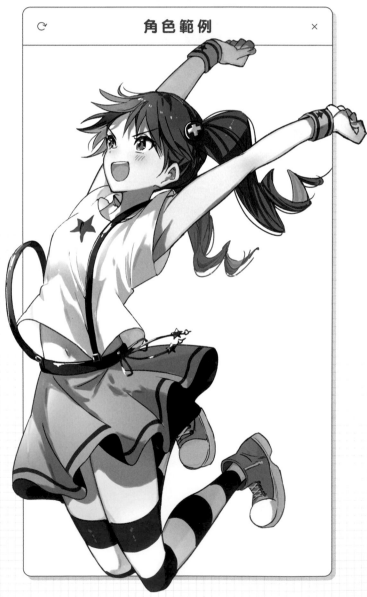

角色範例

透過姿勢傳達的訊息

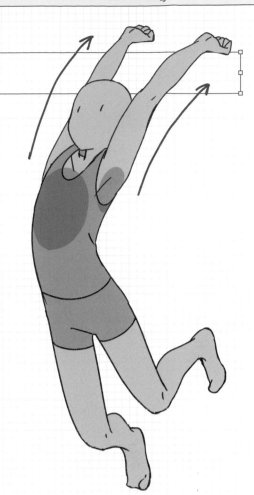

POINT 01 毫無防備

📄 詳細繪製方法請見 Chapter 3-12

此類型不會畏畏縮縮地保持警戒,所以為了表現外放的形象,請畫出「顯得毫無防備的姿勢」。

範例 露出胸部或腋下等要害

POINT 02 全力

📄 詳細繪製方法請見 Chapter 3-15

為了表現對任何事物都用盡全力挑戰的模樣,請畫出毫不保留地「拿出全力的姿勢」。

範例 伸直手腳

透過表情傳達的訊息

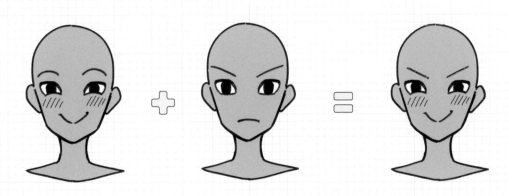

POINT 03 滿足

📄 詳細繪製方法請見 Chapter 4-9

為了表現滿心期待的情緒,畫出笑得開懷的「滿足表情」吧。

POINT 04 決心

📄 詳細繪製方法請見 Chapter 4-17

為了表現充滿幹勁的熱情心境,請追加吊起眉尾且「帶著堅強決心的表情」。

CHAPTER 02　掌握角色的特徵

SECTION

03

角色範例
天真爛漫

CHECK 01

對現狀感到滿足且享受幸福的類型

天真爛漫的角色具有用全身表達滿足感的特徵。讓人一眼就能看出天真爛漫特質的姿勢與表情需要以下的呈現方式。

CHECK 02

建議的呈現方式

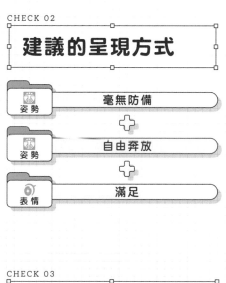

姿勢	毫無防備

＋

姿勢	自由奔放

＋

表情	滿足

CHECK 03

建議追加的呈現方式

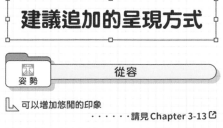

姿勢	從容

可以增加悠閒的印象
· · · · · 請見 Chapter 3-13 ⤴

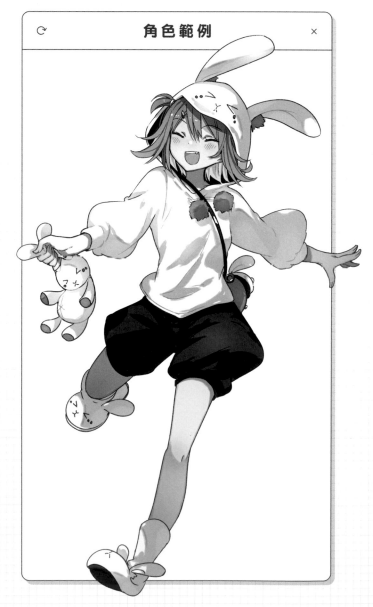

角色範例

透過姿勢傳達的訊息

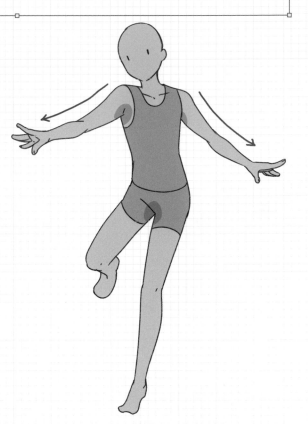

POINT 01 毫無防備

詳細繪製方法請見
Chapter 3-12

此類型對現狀感到幸福與滿足，完全不會考慮到敵人的存在。請畫出沒有戒心而「顯得毫無防備的姿勢」。

範例 不隱藏人體的要害

POINT 02 自由奔放

詳細繪製方法請見
Chapter 3-7

此類型將快樂的感情放在第一順位，所以會隨心所欲地行動。請畫出「顯得自由奔放的姿勢」。

範例 自由伸展手腳

透過表情傳達的訊息

POINT 03 滿足

詳細繪製方法請見
Chapter 4-9

為了表現對現狀毫無不滿的心境，請畫出滿臉笑容的「強烈滿足感的表情」。

CHAPTER 02　掌握角色的特徵

SECTION 04

角色範例
正經

CHECK 01

遵守既定規則的類型

正經的角色具有「**想要遵守規則，成為他人模範**」的特徵。讓人一眼就能看出正經特質的姿勢與表情需要以下的呈現方式。

CHECK 02

建議的呈現方式

姿勢	強勢
姿勢	重視規矩
表情	決心

CHECK 03

建議追加的呈現方式

姿勢	全力

可以增加熱血的氣質
‧‧‧‧‧請見 Chapter 3-15

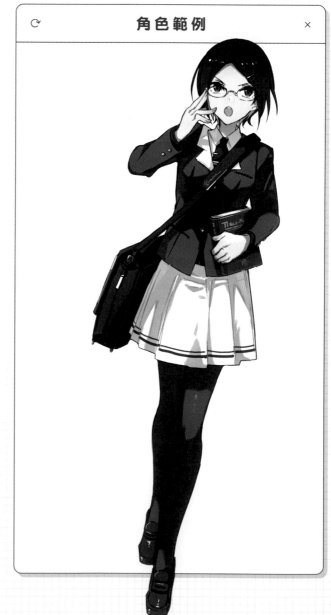

角色範例

CHECK 04

透過姿勢傳達的訊息

POINT 01 強勢

詳細繪製方法請見
Chapter 3-11

此類型深信「遵守規則絕對不會有錯」。為了表現毫無迷惘的模樣，畫出「強勢的姿勢」。

範例 抬頭挺胸

POINT 02 重視規矩

詳細繪製方法請見
Chapter 3-7

此類型比起自己的欲望，會將遵守規則放在第一順位，所以請畫出不會讓人感到散漫且「自制力很強的姿勢」。

範例 雙腳併攏

CHECK 05

透過表情傳達的訊息

POINT 03 決心

詳細繪製方法請見
Chapter 4-17

為了表現「絕對不會打破規則」的意志，請畫出吊起眉尾且「帶著堅強決心的表情」。

CHAPTER 02　掌握角色的特徵

SECTION

05

角色範例
冷酷

CHECK 01

不顯露感情的類型

冷酷的角色具有情感起伏很少的特徵。讓人一眼就能看出冷酷特質的姿勢與表情需要以下的呈現方式。

CHECK 02

建議的呈現方式

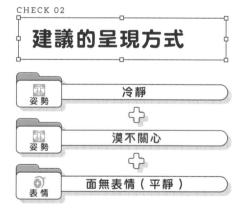

姿勢	冷靜
姿勢	漠不關心
表情	面無表情（平靜）

CHECK 03

建議追加的呈現方式

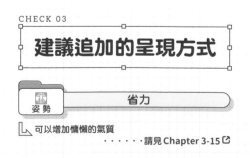

姿勢	省力

可以增加慵懶的氣質
・・・・・請見 Chapter 3-15 ⎘

角色範例

CHECK 04

透過姿勢傳達的訊息

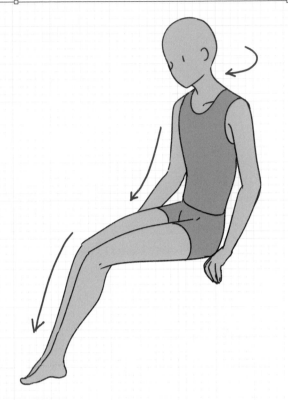

POINT
01 冷靜

詳細繪製方法請見
Chapter 3-14

此類型不會顯露感情，所以不論真實想法為何，表面上總是維持冷靜沉著的樣子。請畫出「冷靜的姿勢」。

範例 手腳不會亂動

POINT
02 漠不關心

詳細繪製方法請見
Chapter 3-16

此類型容易給人對人際關係很冷漠的印象。為了表現疏遠的感覺，請畫出「對對方沒有興趣的姿勢」。

範例 不讓整個身體面向正面

CHECK 05

透過表情傳達的訊息

POINT
03 面無表情（平靜）

詳細繪製方法請見
Chapter 4-7

為了表現情感起伏很少的樣子，請畫出「面無表情」。

CHAPTER 02　掌握角色的特徵

SECTION

06

角色範例
努力

CHECK 01

拼命努力的類型

努力的角色具有拼命投入某件事的特徵。
讓人一眼就能看出努力特質的姿勢與表情
需要以下的呈現方式。

CHECK 02

建議的呈現方式

姿勢	笨拙
姿勢	全力
表情	決心
表情	困惑

CHECK 03

建議追加的呈現方式

| 姿勢 | 緊張 |

可以增加緊張的氛圍
‧‧‧‧‧請見 Chapter 3-13

| 姿勢 | 興味盎然 |

可以增加對某事很執著的樣子
‧‧‧‧‧請見 Chapter 3-16

角色範例

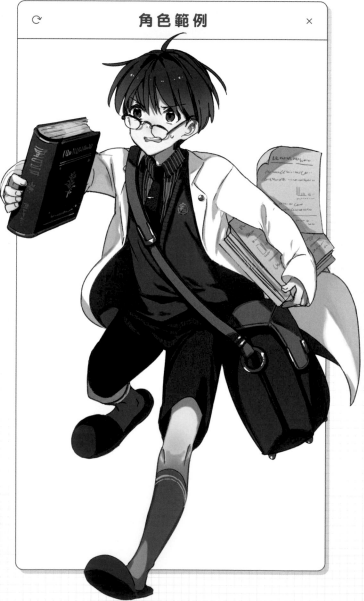

透過姿勢傳達的訊息

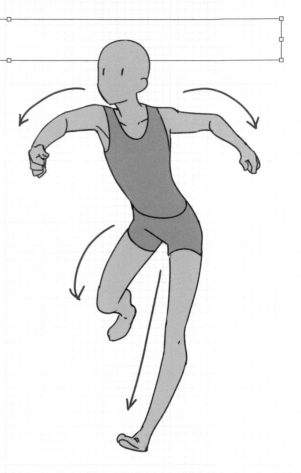

POINT 01 笨拙

詳細繪製方法請見
Chapter 3-8

不同於什麼都做得得心應手的天才，努力的角色並不
是很靈巧的類型。請畫出「顯得笨拙的姿勢」。

範例 手腳亂動

POINT 02 全力

詳細繪製方法請見
Chapter 3-15

為了表現讓人想聲援的拼命感，請畫出「拿出全力
的姿勢」。

範例 伸直手腳

透過表情傳達的訊息

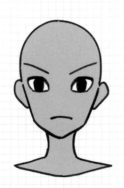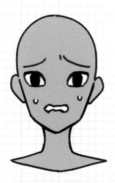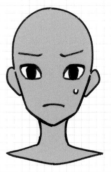

POINT 03 決心

詳細繪製方法請見
Chapter 4-17

為了表現「不放棄」的意志，請畫出吊起眉尾而且
「帶著堅強決心的表情」。

POINT 04 困惑

詳細繪製方法請見
Chapter 4-10

此類型勇於挑戰超出能力範圍的困難問題，所以為了
表現「事情並沒有那麼簡單」的感覺，請追加「感
到困惑的表情」。

SECTION 07　角色範例
清純

CHECK 01
保持高雅氣質的類型

清純的角色具有隨時都表現出高雅舉止的特徵。讓人一眼就能看出清純特質的姿勢與表情需要以下的呈現方式。

CHECK 02
建議的呈現方式

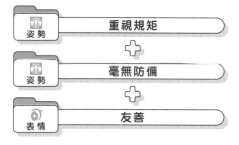

姿勢　重視規矩
＋
姿勢　毫無防備
＋
表情　友善

CHECK 03
建議追加的呈現方式

姿勢　高高在上

↳ 可以增加高貴的氣質
・・・・・請見 Chapter 3-9 ⤴

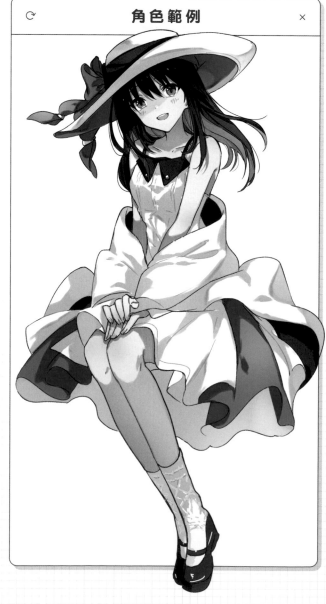

角色範例

CHECK 04

透過姿勢傳達的訊息

POINT 01 重視規矩

🔗 詳細繪製方法請見 Chapter 3-7

由於家教良好，所以很願意遵守規則，會採取有節制的行動。請畫出「有自制力的姿勢」。

範例 手腳併攏

POINT 02 毫無防備

🔗 詳細繪製方法請見 Chapter 3-12

因為此類型是在遠離世俗的環境下長大，所以也有不知人心險惡的一面。請畫出「顯得毫無防備的姿勢」。

範例 歪頭

CHECK 05

透過表情傳達的訊息

POINT 03 友善

🔗 詳細繪製方法請見 Chapter 4-8

為了表現不情緒化、真心對待對方的樣子，請畫出帶著柔和微笑且「能表達友善態度的表情」。

SECTION
08
角色範例
純真無邪

CHECK 01

充滿破綻的類型

純真無邪的角色具有如嬰兒般充滿破綻的特徵。讓人一眼就能看出純真無邪特質的姿勢與表情需要以下的呈現方式。

CHECK 02

建議的呈現方式

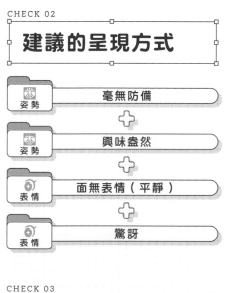

姿勢	毫無防備
姿勢	興味盎然
表情	面無表情（平靜）
表情	驚訝

CHECK 03

建議追加的呈現方式

姿勢	從容

可以增加自由自在的形象
· · · · ·請見Chapter 3-13

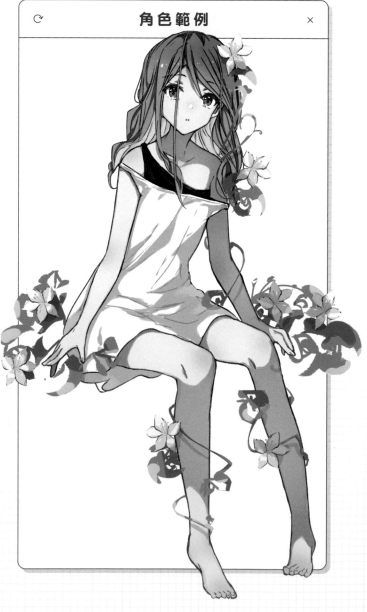

角色範例

透過姿勢傳達的訊息

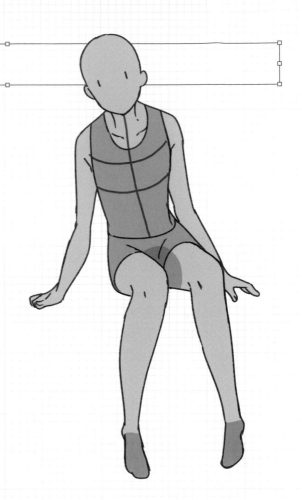

POINT 01　毫無防備

詳細繪製方法請見 Chapter 3-12

由於此類型不懂得掌握周遭的危險性，所以請畫出隨意露出人體要害而「顯得毫無防備的姿勢」。

範例　放鬆地張開雙腿

POINT 02　興味盎然

詳細繪製方法請見 Chapter 3-16

此類型很無知且缺乏戒心，對周遭的人事物都抱有純真的興趣。請畫出「興味盎然的姿勢」。

範例　傾身向前

透過表情傳達的訊息

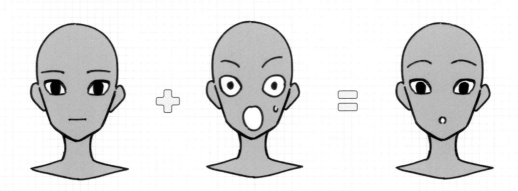

POINT 03　面無表情（平靜）

詳細繪製方法請見 Chapter 4-7

此類型不受世俗觀念影響，所以不會先入為主，繪製表情時請以「面無表情」為基礎。

POINT 04　驚訝

詳細繪製方法請見 Chapter 4-15

為了表現出於無知而對周遭的任何人事物都感到驚訝的樣子，請追加「驚訝的表情」。

CHAPTER 02 掌握角色的特徵

SECTION
09 角色範例
生性害羞

CHECK 01
受羞恥心左右的類型

生性害羞的角色具有滿腦子在乎羞恥心的特徵。讓人一眼就能看出害羞特質的姿勢與表情需要以下的呈現方式。

CHECK 02
建議的呈現方式

- 姿勢　內向害羞
 ✛
- 姿勢　慌亂
 ✛
- 表情　羞恥心

CHECK 03
建議追加的呈現方式

- 姿勢　緊張
 └ 可以增加緊張的模樣
 ‥‥‥請見 Chapter 3-13 ↗
- 姿勢　笨拙
 └ 可以增加笨拙的特質
 ‥‥‥請見 Chapter 3-8 ↗

角色範例

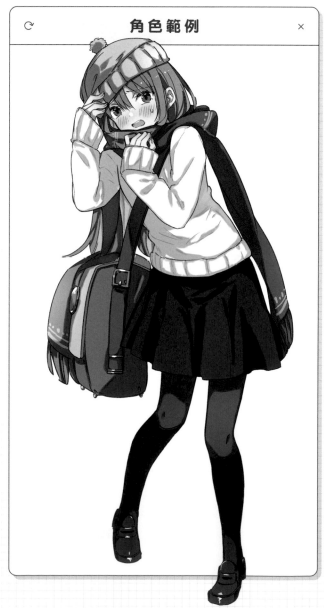

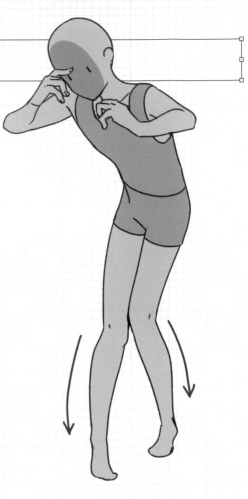

CHECK 04

透過姿勢傳達的訊息

POINT 01 內向害羞
詳細繪製方法請見 Chapter 3-6

此類型對害羞的狀態感到不舒服,所以傾向遮掩自己的臉部。請畫出「內向害羞的姿勢」。

範例 用手遮掩臉部、往後退

POINT 02 慌亂
詳細繪製方法請見 Chapter 3-14

受到害羞的情緒左右,很容易陷入混亂。請畫出「不知所措的姿勢」。

範例 手腳分別朝著不同的方向

CHECK 05

透過表情傳達的訊息

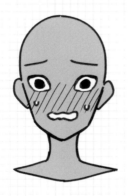

其他版本

POINT 03 羞恥心
詳細繪製方法請見 Chapter 4-11

為了表現「自尊心受傷」的痛苦感受,請畫出滿臉通紅的「害羞表情」。

POINT 04 悲傷
詳細繪製方法請見 Chapter 4-12

為生性害羞的角色姿勢加上「感到悲傷的表情」,就能創造【愛哭鬼型的角色】。

CHAPTER 02　掌握角色的特徵

SECTION 10 角色範例 陰沉

CHECK 01

不想跟任何人扯上關係的類型

陰沉角色具有態度明顯「不想跟任何人扯上關係」的特徵。讓人一眼就能看出陰沉特質的姿勢與表情需要以下的呈現方式。

角色範例

CHECK 02

建議的呈現方式

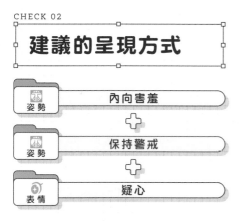

姿勢	內向害羞
姿勢	保持警戒
表情	疑心

CHECK 03

建議追加的呈現方式

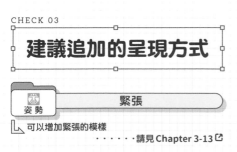

| 姿勢 | 緊張 |

可以增加緊張的模樣
・・・・・請見 Chapter 3-13

CHECK 04

透過姿勢傳達的訊息

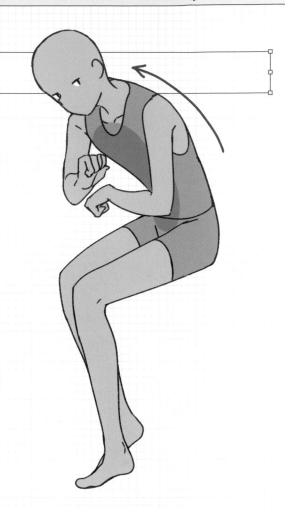

POINT
01 內向害羞

詳細繪製方法請見
Chapter 3-6

此類型很內向,傾向避免與他人接觸。請畫出「逃避對方視線的姿勢」。

範例 駝背

POINT
02 保持警戒

詳細繪製方法請見
Chapter 3-12

不信任周遭的人,疑神疑鬼地擔心何時會被對手攻擊,請畫出「保持警戒的姿勢」。

範例 只有目光會朝向對手

CHECK 05

透過表情傳達的訊息

其他版本

POINT
03 疑心

詳細繪製方法請見
Chapter 4-19

為了表現彷彿「全世界都與我為敵」的不信任感,請畫出「感到懷疑的表情」。

POINT
04 困惑

詳細繪製方法請見
Chapter 4-10

為陰沉的姿勢加上「感到困惑的表情」,就能創造【膽小的角色】。

CHAPTER 02　掌握角色的特徵

SECTION 11

角色範例
自信滿滿

CHECK 01

過度信任自身能力的類型

自信滿滿的角色具有對自身能力抱有強烈自信的特徵。讓人一眼就能看出自信特質的姿勢與表情需要以下的呈現方式。

CHECK 02

建議的呈現方式

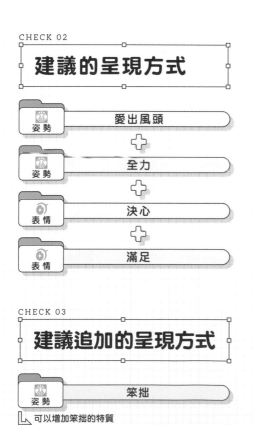

姿 勢	愛出風頭
✛	
姿 勢	全力
✛	
表 情	決心
✛	
表 情	滿足

CHECK 03

建議追加的呈現方式

姿 勢	笨拙

可以增加笨拙的特質

‥‥‥請見 Chapter 3-8 ⤴

角色範例

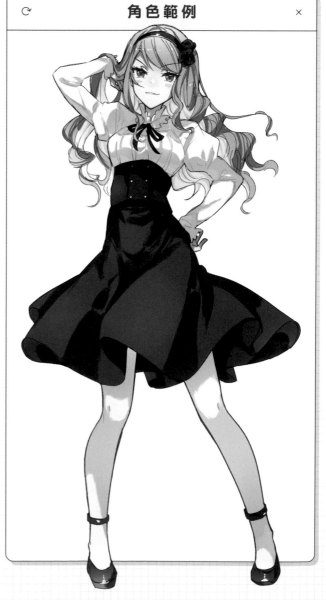

透過姿勢傳達的訊息

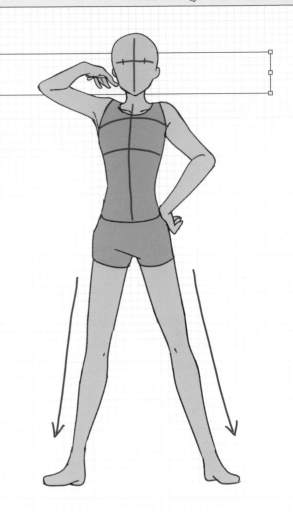

POINT 01 愛出風頭　　詳細繪製方法請見 Chapter 3-6

此類型認為自己值得受到他人的讚賞,所以很希望他人能注意到自己的存在。請畫出「**愛出風頭的姿勢**」。

範例 正面注視他人

POINT 02 全力　　詳細繪製方法請見 Chapter 3-15

此類型為了獲得他人的稱讚,會用盡全力展現自己的能力與地位。請畫出「**拿出全力的姿勢**」。

範例 伸直手腳

透過表情傳達的訊息

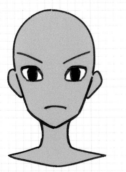 ＋ 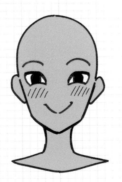 ＝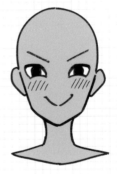

POINT 03 決心　　詳細繪製方法請見 Chapter 4-17

為了表現「我最厲害」的堅定自信,請畫出用力吊起眉尾且「**帶著堅強決心的表情**」。

POINT 04 滿足　　詳細繪製方法請見 Chapter 4-9

為了表現「我應該受到他人稱讚」的強烈自戀,請追加笑咪咪的「**滿足表情**」。

CHAPTER 02　掌握角色的特徵

SECTION

12

角色範例
王者

CHECK 01

輕視對手的類型

王者型的角色具有認為對方的地位低於自己的特徵。讓人一眼就能看出王者特質的姿勢與表情需要以下的呈現方式。

CHECK 02

建議的呈現方式

姿勢	高高在上
姿勢	從容
表情	決心
表情	面無表情（平靜）

CHECK 03

建議追加的呈現方式

姿勢	漠不關心

可以增加對方沒有興趣的態度
・・・・・請見 Chapter 3-16

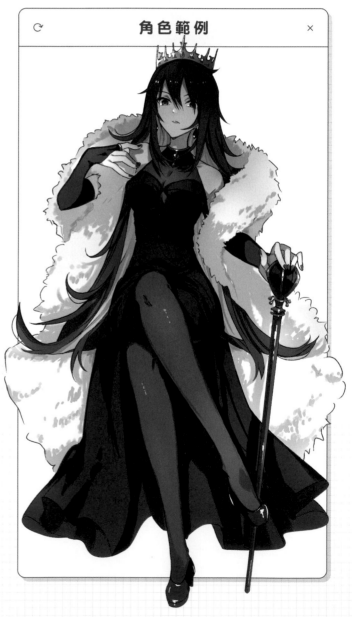

角色範例

CHECK 04

透過姿勢傳達的訊息

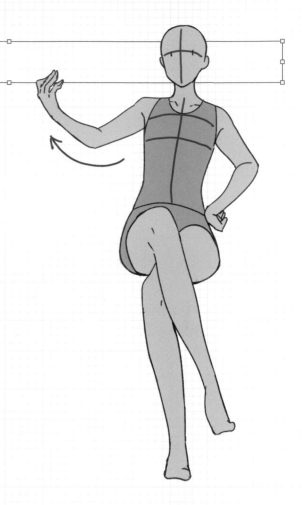

POINT 01 高高在上

詳細繪製方法請見 Chapter 3-9

因為具有無論自己或他人都認可的地位，所以請畫出輕視他人的「高傲姿勢」。

範例 高高在上的眼神

POINT 02 從容

詳細繪製方法請見 Chapter 3-13

此類型深信自己的地位無可動搖，所以內心十分游刃有餘。請畫出「一派輕鬆的姿勢」。

範例 放鬆地彎曲或是伸展手腳

CHECK 05

透過表情傳達的訊息

 + =

POINT 03 決心

詳細繪製方法請見 Chapter 4-17

為了表現「我擁有崇高地位」的堅定自信，請畫出「帶著堅強決心的表情」。

POINT 04 面無表情（平靜）

詳細繪製方法請見 Chapter 4-7

因為知道自己的地位無可動搖而一派輕鬆，屬於很少顯露感情的角色形象，所以請追加「面無表情」。

SECTION **13**　角色範例
難以捉摸

CHECK 01
個性輕佻的類型

難以捉摸的角色具有用笑容隱藏真正的想法、看起來不夠認真的特徵。讓人一眼就能看出難以捉摸特質的姿勢與表情需要以下的呈現方式。

CHECK 02
建議的呈現方式

姿勢	從容
姿勢	無所隱瞞
表情	困惑
表情	算計

CHECK 03
建議追加的呈現方式

| 姿勢 | 省力 |

└ 可以增加虛脫感
・・・・・請見 Chapter 3-15

| 姿勢 | 卑躬屈膝 |

└ 可以增加卑微感
・・・・・請見 Chapter 3-9

角色範例

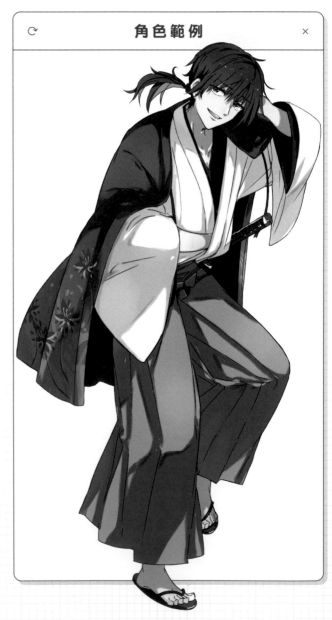

透過姿勢傳達的訊息

POINT 01 從容 詳細繪製方法請見 Chapter 3-13

此類型有著看似不認真的外表，或是缺乏認真的特質。就算是在重要的場合也很悠哉，所以請畫出「一派輕鬆的姿勢」。

範例 放鬆地彎曲手腳

POINT 02 無所隱瞞 詳細繪製方法請見 Chapter 3-10

此類型會展現「自己沒有祕密或敵意」的樣子，試圖蒙混過關。請畫出「看似無所隱瞞的姿勢」。

範例 露出人體的要害

透過表情傳達的訊息

 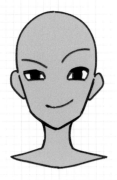 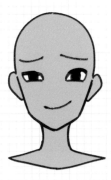

POINT 03 困惑 詳細繪製方法請見 Chapter 4-10

此類型傾向展現「自己比對方還要卑微且弱小」的無害模樣，所以請畫出「感到困惑的表情（假裝困惑）」。

POINT 04 算計 詳細繪製方法請見 Chapter 4-18

為了表現試圖蒙混過關的投機態度，請追加「善於算計的表情」。

角色範例 神祕

CHECK 01
隱藏祕密的類型

神祕的角色具有隱藏著祕密而顯得意味深長的特徵。讓人一眼就能看出神祕特質的姿勢與表情需要以下的呈現方式。

CHECK 02
建議的呈現方式

姿勢	注重保密

╋

姿勢	從容

╋

表情	算計

CHECK 03
建議追加的呈現方式

姿勢	保持警戒

└ 可以增加帶有戒心的態度
· · · · · ·請見 Chapter 3-12 ☐

表情	面無表情（平靜）

└ 可以增加意味深長的態度
· · · · · ·請見 Chapter 4-7 ☐

角色範例

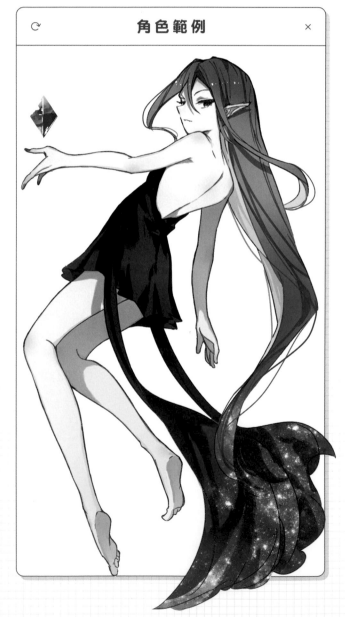

CHECK 04

透過姿勢傳達的訊息

POINT 01 注重保密

🔗 詳細繪製方法請見
Chapter 3-10

為了給人角色隱瞞著什麼的印象,請畫出「非常注重保密的姿勢」。

範例 背對他人

POINT 02 從容

🔗 詳細繪製方法請見
Chapter 3-13

此類型不會拼了命隱藏祕密,反倒保有「你無法拆穿我」的從容心態,所以請畫出「動作柔軟的姿勢」。

範例 放鬆地彎曲手腳

CHECK 05

透過表情傳達的訊息

POINT 03 算計

🔗 詳細繪製方法請見
Chapter 4-18

為了表現因隱藏真心與自身目的,而顯得意味深長的狡猾特質,請畫出「善於算計的表情」。

CHAPTER 02　掌握角色的特徵

SECTION
15
角色範例
小惡魔

CHECK 01
玩弄對手的類型

小惡魔型角色具有喜歡玩弄對手的特徵。讓人一眼就能看出小惡魔特質的姿勢與表情需要以下的呈現方式。

CHECK 02
建議的呈現方式

姿勢　慌亂
╋
姿勢　靈巧
╋
表情　困惑
╋
表情　滿足

CHECK 03
建議追加的呈現方式

姿勢　高高在上

可以增加高高在上的氣質

・・・・・請見 Chapter 3-9

角色範例

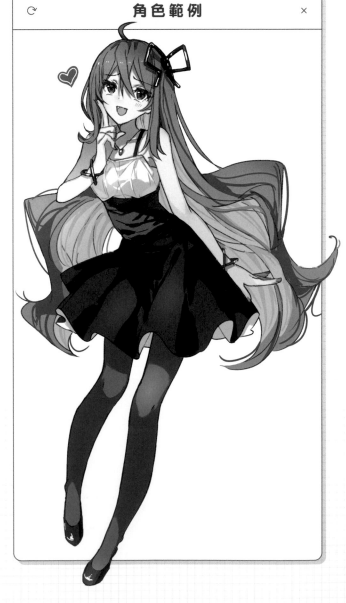

CHECK 04
透過姿勢傳達的訊息

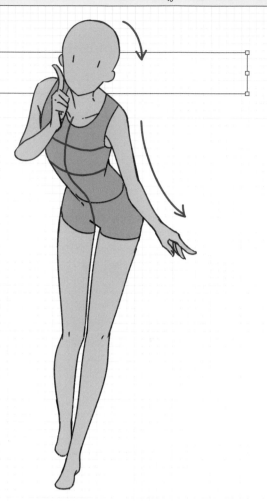

POINT 01 慌亂
詳細繪製方法請見
Chapter 3-14

此類型喜歡玩弄對手,所以會裝出猶豫或困擾的樣子。請畫出刻意表現得「非常困擾的姿勢」。

範例 歪頭、用手觸碰臉頰

POINT 02 靈巧
詳細繪製方法請見
Chapter 3-8

困擾的姿勢只是演技,所以舉止顯得熟練。請畫出「靈巧的姿勢」。

範例 極端彎腰、漂亮地翹起手臂

CHECK 05
透過表情傳達的訊息

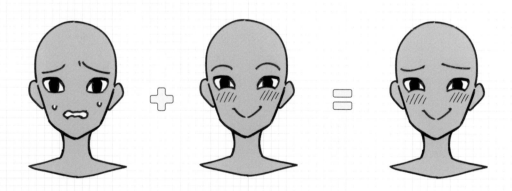

POINT 03 困惑
詳細繪製方法請見
Chapter 4-10

此類型傾向強調「我很困擾」的弱小形象,所以請畫出「感到困惑的表情(假裝困惑)」。

POINT 04 滿足
詳細繪製方法請見
Chapter 4-9

很樂於觀賞對手被自己玩弄於股掌之間的模樣,所以請追加「感到滿足的表情」。

角色範例
性感

CHECK 01

誘惑對手的類型

性感的角色具有善於誘惑對手的特徵。讓
人一眼就能看出性感特質的姿勢與表情需
要以下的呈現方式。

CHECK 02

建議的呈現方式

姿勢　愛出風頭
╋
姿勢　注重保密
╋
表情　算計

CHECK 03

建議追加的呈現方式

姿勢　興味盎然

可以增加接近對手的積極個性
・・・・・請見 Chapter 3-16

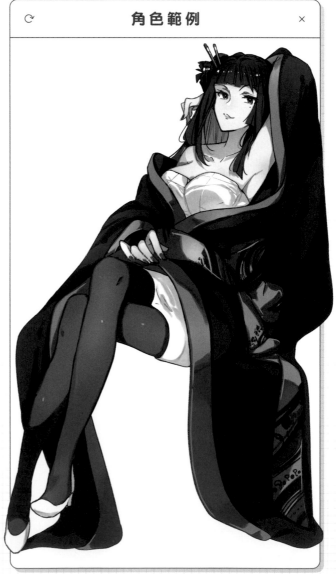

角色範例

CHECK 04

透過姿勢傳達的訊息

POINT
01 愛出風頭　 詳細繪製方法請見
Chapter 3-6

由於人體的要害是容易受到性刺激的部位，所以露
出這些部位，就能做出吸引對手的性感姿勢。請畫出
「刻意展現要害的姿勢」。

範例 刻意抬起手臂並露出腋下

POINT
02 注重保密　 詳細繪製方法請見
Chapter 3-10

此類型知道若隱若現才能有效刺激慾望，所以請畫出
「隱藏祕密的姿勢」。

範例 稍微隱藏一部分要害

CHECK 05

透過表情傳達的訊息

POINT
03 算計　　詳細繪製方法請見
Chapter 4-18

為了表現「想誘惑對手」的企圖，請畫出「善於算計的表
情」。

CHAPTER 02 掌握角色的特徵

SECTION

17 角色範例 傲嬌

CHECK 01

想隱藏害羞情緒的類型

傲嬌型角色具有拼命隱藏害羞情緒的特徵。讓人一眼就能看出傲嬌特質的姿勢與表情需要以下的呈現方式。

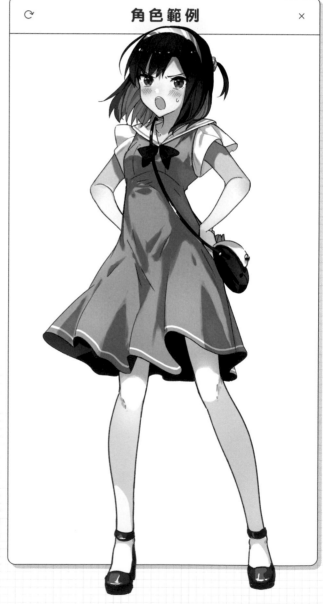

角色範例

CHECK 02

建議的呈現方式

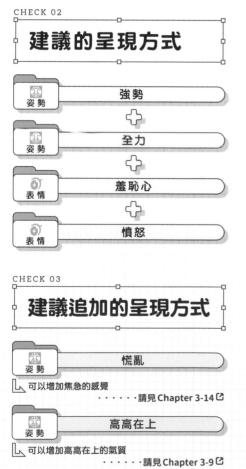

姿勢	強勢
姿勢	全力
表情	羞恥心
表情	憤怒

CHECK 03

建議追加的呈現方式

| 姿勢 | 慌亂 |

可以增加焦急的感覺
‥‥‥‥ 請見 Chapter 3-14

| 姿勢 | 高高在上 |

可以增加高高在上的氣質
‥‥‥‥ 請見 Chapter 3-9

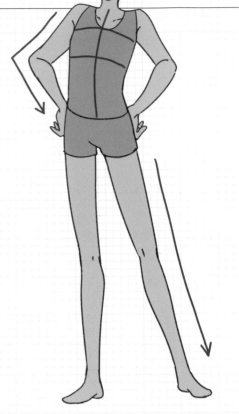

CHECK 04

透過姿勢傳達的訊息

POINT 01 強勢

詳細繪製方法請見
Chapter 3-11

為了強調「我沒有在害羞」，此類型會堅稱自己的主
張是正確的。請畫出「表現強勢態度的姿勢」。

範例 抬頭挺胸

POINT 02 全力

詳細繪製方法請見
Chapter 3-15

因為內心已經察覺自己正陷入危機，所以會拼命抵
抗。請畫出「拿出全力的姿勢」。

範例 使勁伸直手腳

CHECK 05

透過表情傳達的訊息

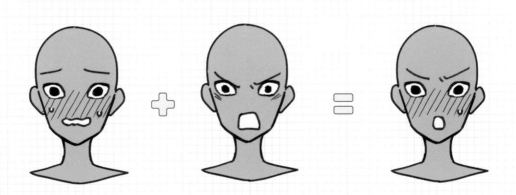

POINT 03 羞恥心

詳細繪製方法請見
Chapter 4-11

此類型的情緒會不由自主地寫在臉上，所以請畫出
「害羞的表情」。

POINT 04 憤怒

詳細繪製方法請見
Chapter 4-14

因為不想承認自己正在害羞，所以為了表現惱羞成怒
的樣子，請追加「憤怒的表情」。

SECTION
18

角色範例
病嬌

CHECK 01

占有慾過強的類型

病嬌型角色具有**異常依賴或束縛對手**的特徵。讓人一眼就能看出病嬌特質的姿勢與表情需要以下的呈現方式。

CHECK 02

建議的呈現方式

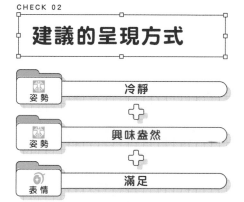

姿勢	冷靜
姿勢	興味盎然
表情	滿足

CHECK 03

建議追加的呈現方式

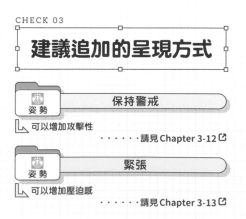

| 姿勢 | 保持警戒 |

└ 可以增加攻擊性
・・・・・請見Chapter 3-12 ⏎

| 姿勢 | 緊張 |

└ 可以增加壓迫感
・・・・・請見Chapter 3-13 ⏎

角色範例

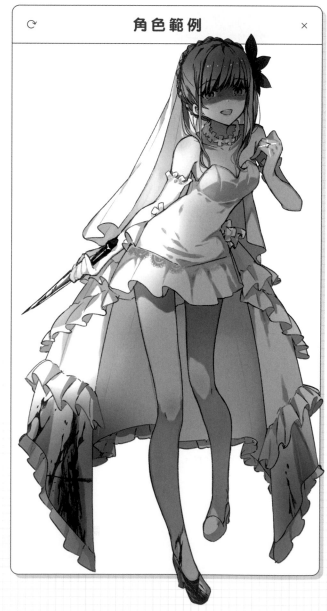

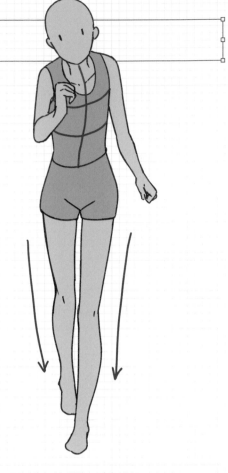

透過姿勢傳達的訊息

POINT 01 冷靜

詳細繪製方法請見 Chapter 3-14

此類型的角色雖然為愛瘋狂，卻不是處於錯亂狀態，反而是會心平氣和地做出脫離常軌的行為。請畫出「看似冷靜的姿勢」。

範例 靜靜地活動手腳

POINT 02 興味盎然

詳細繪製方法請見 Chapter 3-16

雖然外表冷靜，卻難以掩飾「急於知道對方真實心意」的執著，所以請畫出「深感興趣的姿勢」。

範例 向前傾身

透過表情傳達的訊息

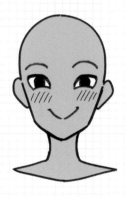

追加的呈現方式

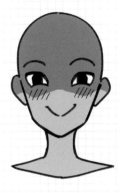

POINT 03 滿足

詳細繪製方法請見 Chapter 4-9

基於「對方肯定愛著自己」的異常信心，請畫出「滿足的表情」。

POINT 04 陰影

詳細繪製方法請見 Chapter 4-14

在臉上追加陰影就能呈現壓迫感，畫出逐步逼迫對手的表情。

SECTION 19

角色範例
瘋狂

CHECK 01

抱有異常執著的類型

瘋狂的角色具有對某事抱有異常執著的特徵。讓人一眼就能看出瘋狂特質的姿勢與表情需要以下的呈現方式。

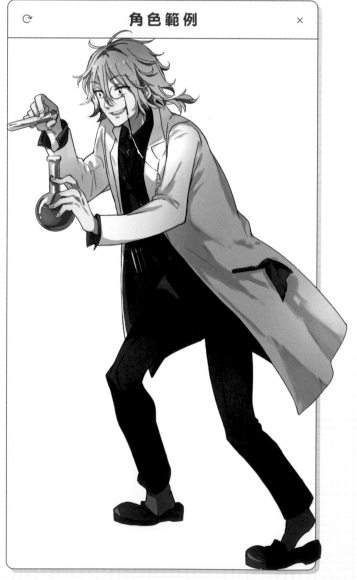

角色範例

CHECK 02

建議的呈現方式

姿勢	興味盎然

＋

姿勢	全力

＋

表情	滿足

＋

表情	驚訝

CHECK 03

建議追加的呈現方式

姿勢	自由奔放

可以增加我行我素的特質
・・・・・請見 Chapter 3-7

CHECK 04

透過姿勢傳達的訊息

POINT
01 興味盎然
📤 詳細繪製方法請見
Chapter 3-16

此類型對自己感興趣的對象抱有異常強烈的執著。請
畫出「深感興趣的姿勢」。

範例 用手或全身靠近對象

POINT
02 全力
📤 詳細繪製方法請見
Chapter 3-15

此類型會用盡渾身的力量來表現異常強烈的執著，所
以請畫出「拿出全力的姿勢」。

範例 使勁彎起手臂或手指

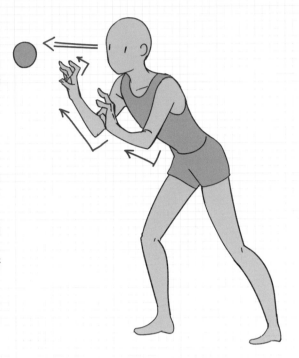

CHECK 05

透過表情傳達的訊息

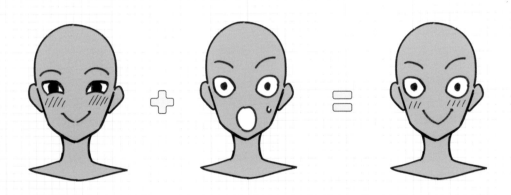

POINT
03 滿足
📄 詳細繪製方法請見
Chapter 4-9

此類型對自己的處世作風充滿自信且滿足，所以請畫
出「滿足的表情」。

POINT
04 驚訝
📄 詳細繪製方法請見
Chapter 4-15

此類型容易對自己感興趣的對象有過度的驚喜情緒，
所以請追加「驚訝的表情」。

COLUMN

增加角色插畫的知識庫 應該要注意的事

隨時思考「為什麼？」並觀察周遭

觀察周遭的人時，你會不會心想「那個人很開朗」、「那個人好像很一板一眼」等，光從外表去評斷他人的形象呢？這種時候，我經常會思考：「為什麼我會認為那個人『好像很一板一眼』呢？」我想自己應該是在無意之間，從「眼神的銳利程度」、「姿勢的端正程度」等特徵得出了一板一眼的判斷。在繪製角色的時候，這些發現有很大的幫助。

不只是現實世界的人，出現在作品中的角色也有這樣的共同點。覺得「這個角色看起來很陰沉」的時候，我會思索其中的原因。一邊思考「為什麼會對那個人、那個角色有這樣的印象呢？」一邊觀察，就能不斷累積姿勢與表情的知識庫。

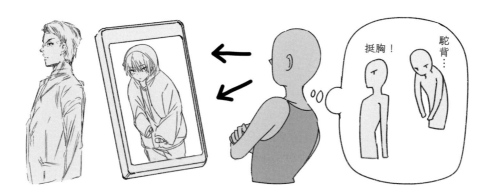

思考自己覺得「帥氣」或「可愛」的理由

你是否曾經覺得一幅插畫很「帥氣」或「可愛」，卻不清楚理由呢？這種時候，請不要只停留在「這幅插畫很可愛」的感想，而是試著思考自己為何會覺得插畫可愛。「可愛」的感想也是有種類之分的。像是「因為很柔弱所以可愛」、「因為很倔強所以可愛」，仔細研究起來就會感到十分有趣。光是「想要繪製可愛的插畫」，如果不了解令人感到可愛的要素，畫起來就會很困難。具體思考什麼樣的姿勢或表情會讓人覺得「可愛」，是學習繪畫時很重要的技能。

CHAPTER 03

以「姿勢的呈現」表達角色性格

CHAPTER 03 以「姿勢的呈現」表達角色性格

SECTION

01 創作適合 角色性格的姿勢

CHECK 01

姿勢由【行為】＋【角色性格】構成

姿勢可以透露「角色正在做什麼事」等有關行為的資訊，以及「角色具備什麼性格」等有關角色設定的資訊。
請分別構思【行為】與【角色性格】，然後組合起來，創作適合該角色的姿勢吧。

姿勢的創作方法

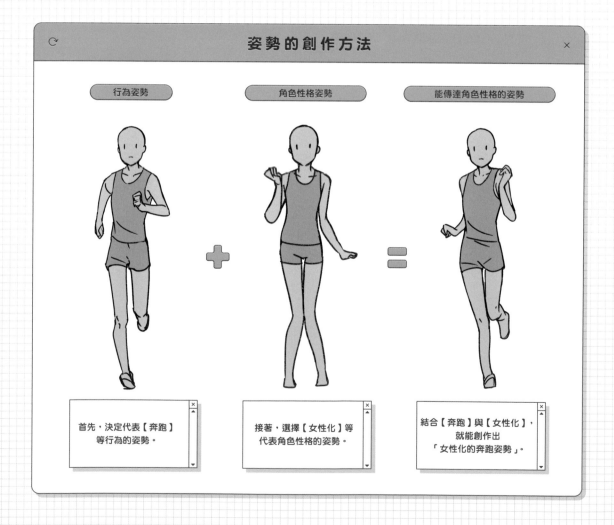

行為姿勢

角色性格姿勢

能傳達角色性格的姿勢

首先，決定代表【奔跑】
等行為的姿勢。

接著，選擇【女性化】等
代表角色性格的姿勢。

結合【奔跑】與【女性化】，
就能創作出
「女性化的奔跑姿勢」。

SECTION 02 姿勢的創作方法 PART ① 【行為】

遵照「簡化動作」與「擷取動作的時機」這2個步驟，就能簡單地創作出表達行為的姿勢。

CHECK 01

簡化動作

在畫角色的行為時，各位應該會參考資料。這種時候，臨摹資料上的所有線條就會變成寫實風的插畫，失去角色插畫的風格。因此，首先要進行簡化，找出「表達該行為所需的線條」。

① 簡化動作

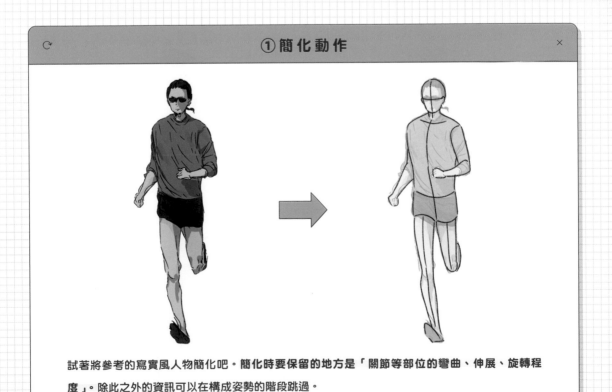

試著將參考的寫實風人物簡化吧。簡化時要保留的地方是「關節等部位的彎曲、伸展、旋轉程度」。除此之外的資訊可以在構成姿勢的階段跳過。

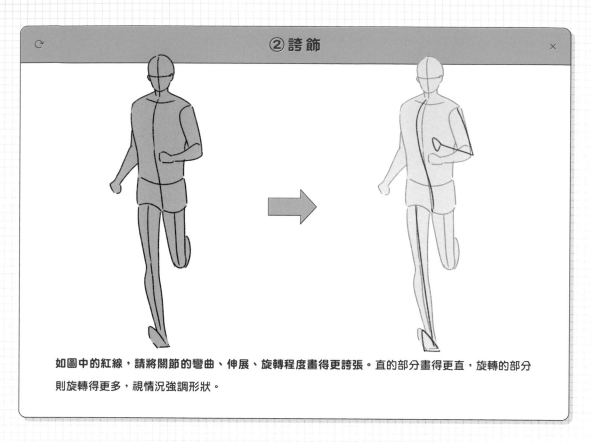

② 誇飾

如圖中的紅線，請將關節的彎曲、伸展、旋轉程度畫得更誇張。直的部分畫得更直，旋轉的部分則旋轉得更多，視情況強調形狀。

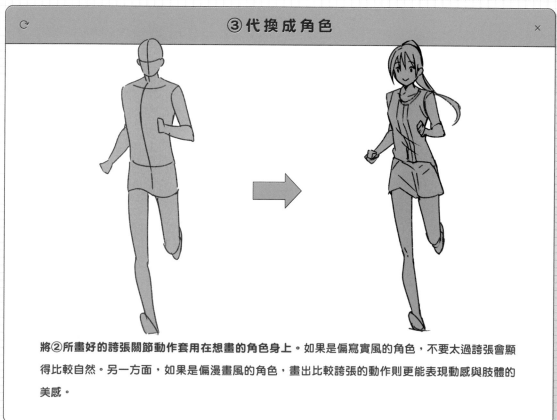

③ 代換成角色

將②所畫好的誇張關節動作套用在想畫的角色身上。如果是偏寫實風的角色，不要太過誇張會顯得比較自然。另一方面，如果是偏漫畫風的角色，畫出比較誇張的動作則更能表現動感與肢體的美感。

選擇最適合擷取動作的時機與角度

行為是由一連串的動作構成的。因此,有必要從一連串的動作中擷取最好的時機。舉例來說,「奔跑」這個行為是開始踏步的時機比較好,還是著地的時機比較好……等。簡而言之,要畫「奔跑」的動作時,有必要決定在哪個時間點按下暫停並畫成插畫。

⟲　　　【 預 備 動 作 】 與 【 完 成 動 作 】 比 較 容 易 表 達 行 為　　　✕

在一連串的動作中,特別有效的擷取時機在於【預備動作】與【完成動作】。【預備動作】是開始施力的時機,以投球而言就是「抬起腳並收起手臂」的動作。【完成動作】是施力結束的時機,以投球而言就是「丟出球、已經揮出手臂」的動作。這些動作可以表達「角色接下來要做什麼」以及「角色做完了什麼」,所以是最適合按下暫停的時機。請試著摸索自己想畫的行為的【預備動作】與【完成動作】分別在哪裡。

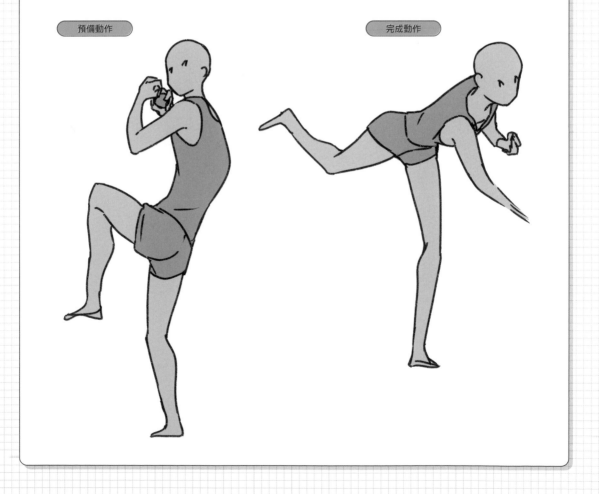

預備動作　　　　　　　　　　　　　　　　　　　　完成動作

選擇容易觀看的角度

就算是同樣的行為,根據觀看角度的不同,也會影響辨識度。如果採用不容易看清楚的鏡頭角度,讓手或腳被遮擋,就無法讓觀看者了解「角色究竟在做什麼」。**請選擇不容易遮住重要肢體部位的鏡頭角度。**

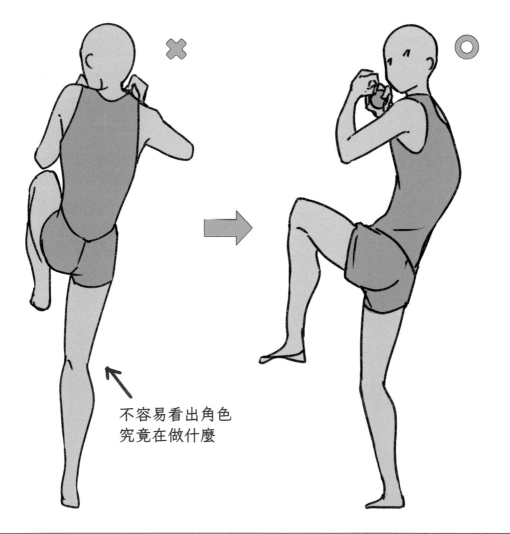

不容易看出角色
究竟在做什麼

SECTION 03　姿勢的創作方法 PART ② 【角色性格】

CHECK 01

為行為加上【角色性格】

即使同樣是「奔跑」的行為，女性化的奔跑方式與男性化的奔跑方式也會給人完全不同的印象。請為行為加上【角色性格】，凸顯特徵與個人特質吧。

CHECK 02

可透過姿勢表現的角色性格

可透過姿勢表現的角色性格大致可以區分為2種。一種是傳達個性或態度的【特徵】，另一種是傳達當下精神狀態的【精神】。以下是最具代表性的姿勢創作方法。請參考範例頁，摸索出自己想表現的特徵或精神狀態吧。

↻　　　特徵　　　✕	↻　　　精神　　　✕
性別形象（Chapter 3-5）	氣勢（Chapter 3-11）
自我表現慾（Chapter 3-6）	危機管理能力（Chapter 3-12）
自制力（Chapter 3-7）	緊張感（Chapter 3-13）
靈巧度（Chapter 3-8）	掌握狀況（Chapter 3-14）
態度（Chapter 3-9）	調節力量（Chapter 3-15）
祕密（Chapter 3-10）	對對象的興趣、執著（Chapter 3-16）

SECTION 04　嘗試融合多種姿勢

CHECK 01

個性與精神狀態並不單純

一個人的個性並沒有單純到只用一句話就足以形容。另外，行為與心情也會隨著急迫或是安心等各種狀況而改變。請試著融合多種呈現方式，將複雜的心境反映在姿勢上吧。

融合法①　【不融合】

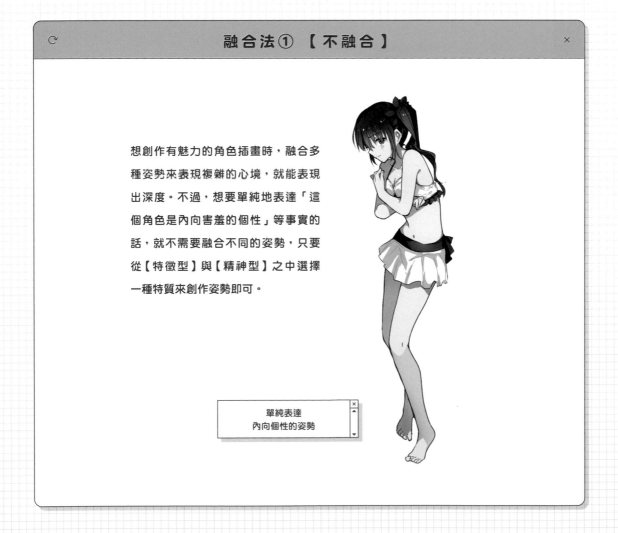

想創作有魅力的角色插畫時，融合多種姿勢來表現複雜的心境，就能表現出深度。不過，想要單純地表達「這個角色是內向害羞的個性」等事實的話，就不需要融合不同的姿勢，只要從【特徵型】與【精神型】之中選擇一種特質來創作姿勢即可。

單純表達
內向個性的姿勢

融合法② 【特徵】×【特徵】

融合多種【特徵】姿勢的方法，例如【內向害羞】×【重視規矩】。使用這種方法就能創造表達多種性格的姿勢。

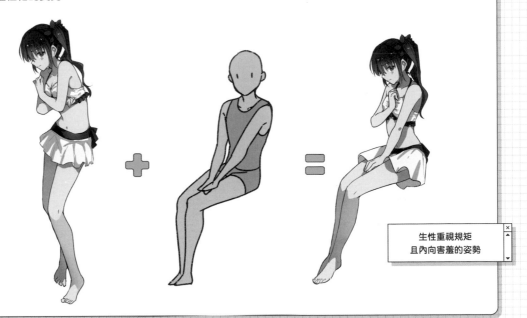

> 生性重視規矩
> 且內向害羞的姿勢

融合法③ 【特徵】×【精神】

融合【特徵】與【精神】的方法，例如【內向害羞】×【興味盎然】。這麼做可以用姿勢表達「相同個性的精神狀態也會依狀況而改變」。

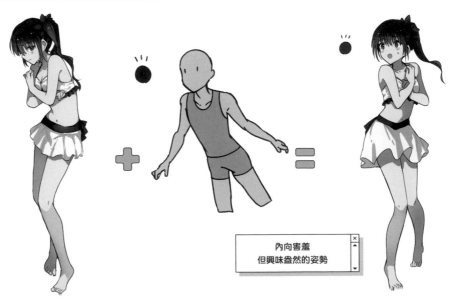

> 內向害羞
> 但興味盎然的姿勢

CHECK 02

有無限多種組合！實際嘗試各種不同的搭配吧

即使同樣是【緊張】×【女性化】的組合，根據要將哪個元素保留到什麼程度，姿勢的創作方法會有無限多種可能。請試著只保留手腕的角度，或是更改腰部的扭轉程度，透過不斷地嘗試來創造出理想的姿勢吧。實際的嘗試過程會在【Chapter 05 封面插畫 繪製過程】介紹。

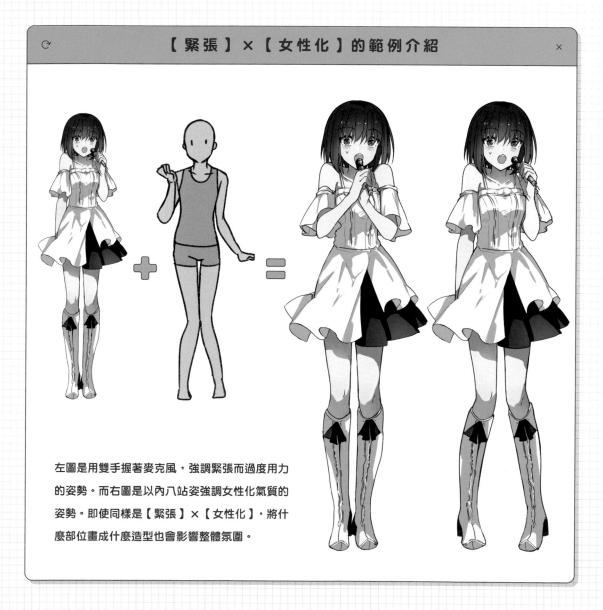

【緊張】×【女性化】的範例介紹

左圖是用雙手握著麥克風，強調緊張而過度用力的姿勢。而右圖是以內八站姿強調女性化氣質的姿勢。即使同樣是【緊張】×【女性化】，將什麼部位畫成什麼造型也會影響整體氛圍。

SECTION

05

姿勢的呈現
性別形象
（男性化⇔女性化）

性別形象指的是「男性化」或「女性化」。以一般的形象而言，較為男性化的姿勢會展現強壯的肉體。相反地，較為女性化的姿勢會展現柔弱的肉體。

區分重點

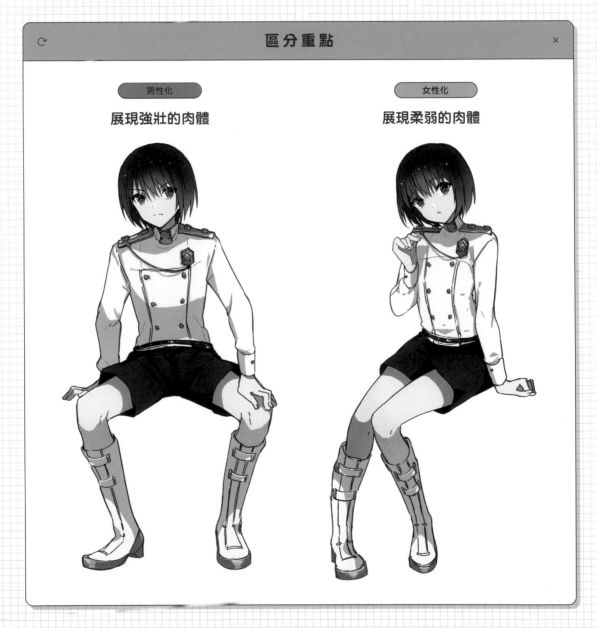

男性化

展現強壯的肉體

女性化

展現柔弱的肉體

CHECK 01

是否露出弱點或人體要害

男性化的類型會藉著露出人體弱點來凸顯強壯感，女性化的類型則會藉著隱藏人體弱點來凸顯柔弱感。

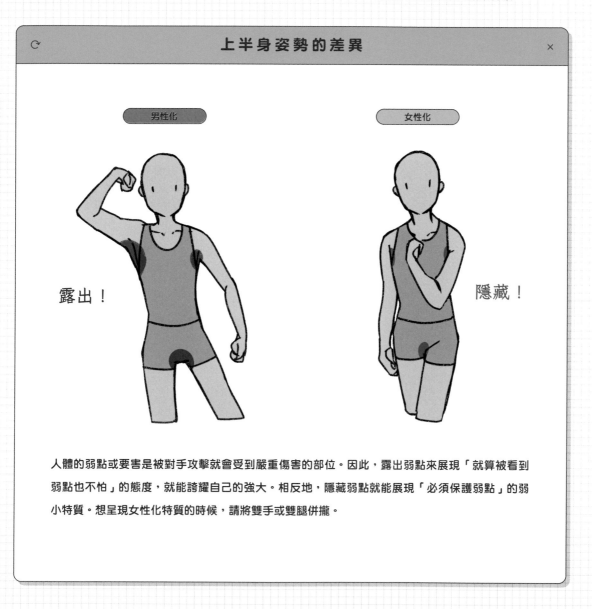

人體的弱點或要害是被對手攻擊就會受到嚴重傷害的部位。因此，露出弱點來展現「就算被看到弱點也不怕」的態度，就能誇耀自己的強大。相反地，隱藏弱點就能展現「必須保護弱點」的弱小特質。想呈現女性化特質的時候，請將雙手或雙腿併攏。

下半身姿勢的差異

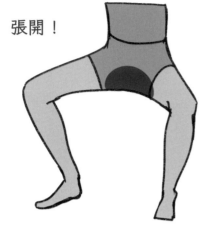

男性化

張開！

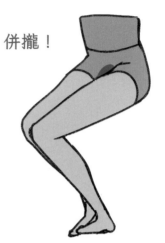

女性化

併攏！

雙腿的開闊也是製造性別形象的有效方法。一般而言，「女性會併攏雙腿」的形象比較強烈，所以光是張開雙腿就能表現男性化特質，同理，併攏雙腿就能表現女性化特質。

MEMO
進一步強調女性化特質的下半身畫法

為了呈現女性化特質，在併攏雙腿的同時張開腳踝，就能強調「試圖隱藏胯下」的形象。也就是所謂的「內八」。想進一步強調「柔弱感」的時候，請追加這個動作。

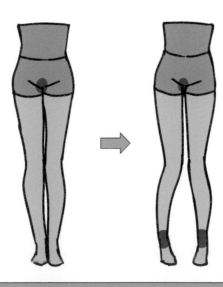

女性化

CHECK 02

用全身的動作來改變形象

男性化的類型會將四肢往內彎,展現高大又強壯的輪廓。女性化的類型則是會將四肢往外彎,展現瘦小又柔弱的輪廓。

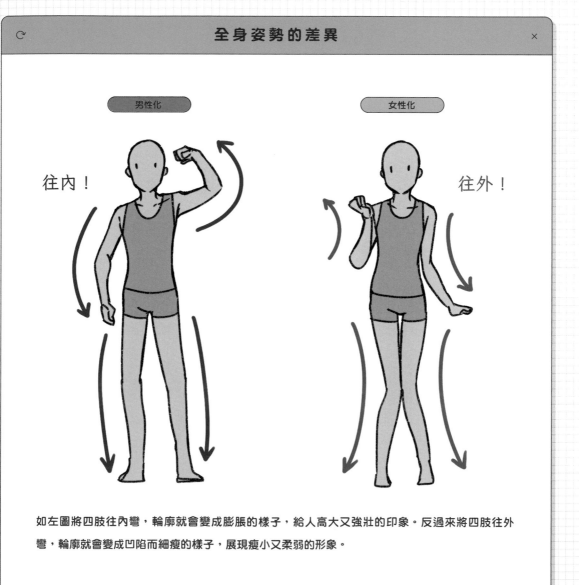

全身姿勢的差異

男性化

女性化

往內!

往外!

如左圖將四肢往內彎,輪廓就會變成膨脹的樣子,給人高大又強壯的印象。反過來將四肢往外彎,輪廓就會變成凹陷而細瘦的樣子,展現瘦小又柔弱的形象。

用身體部位的呈現方式來改變形象

男性化的類型可以藉著不扭轉肢體來呈現重量感，女性化的類型可以藉著扭轉肢體來呈現柔軟度。

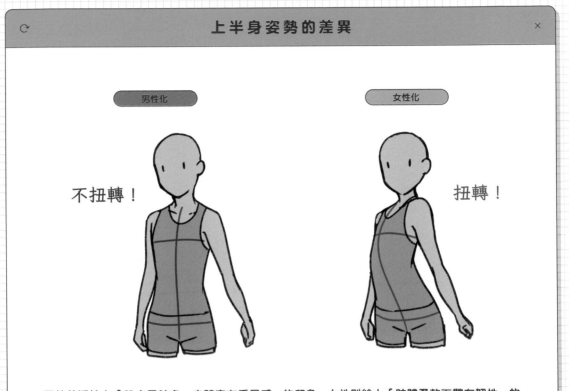

男性普遍給人「肌肉量較多，肉體富有重量感」的印象，女性則給人「肢體柔軟而帶有韌性」的印象。這個形象可以用來表現男性化或女性化的特質。柔軟度可以藉著軀幹或四肢的扭轉（詳情請見 Chapter 1-4）來表現。

頸部動作的差異

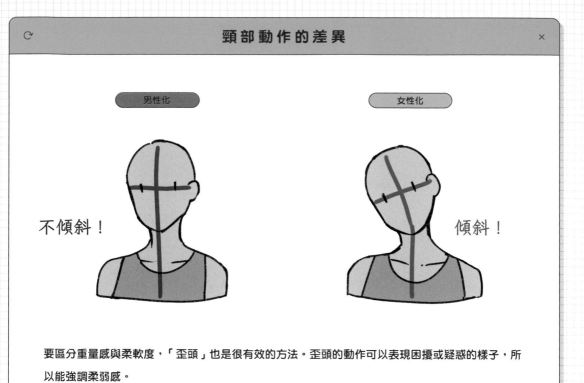

男性化　　　　　　　　　女性化

不傾斜！　　　　　　　　　傾斜！

要區分重量感與柔軟度，「歪頭」也是很有效的方法。歪頭的動作可以表現困擾或疑惑的樣子，所以能強調柔弱感。

手腕動作的差異

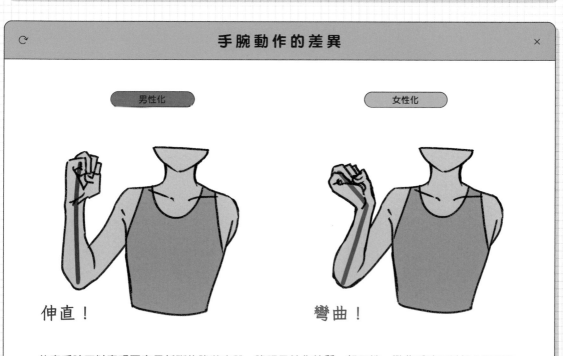

男性化　　　　　　　　　女性化

伸直！　　　　　　　　　彎曲！

伸直手腕可以表現不容易折斷的強壯肉體，強調男性化特質。相反地，彎曲手腕可以給人柔弱的印象，所以容易表現女性化特質。

SECTION

06

姿勢的呈現

自我表現慾

（愛出風頭⇔內向害羞）

自我表現慾就是「希望他人看見自己，認同自己」的願望。自我表現慾強而愛出風頭的角色會採取吸引周遭目光的態度。相反地，自我表現慾弱而內向害羞的角色會採取躲避周遭目光的態度。

區分重點

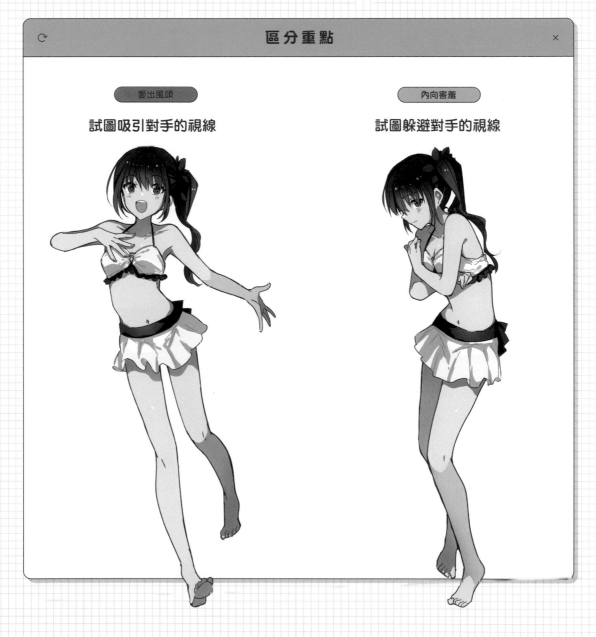

愛出風頭

試圖吸引對手的視線

內向害羞

試圖躲避對手的視線

CHECK 01

是否露出弱點或人體要害

臉部是能直接表現感情的部位,所以根據角色的性格,臉部有可能成為武器,也有可能成為弱點。愛出風頭的類型可以藉著露出臉部來表現較強的自我表現慾。內向害羞的類型則是可以藉著隱藏臉部來表現拒絕與周遭互動的態度。

臉部呈現方式的差異

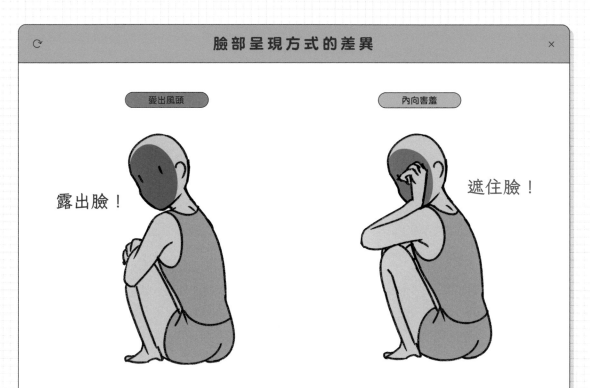

露出臉!　　　　　　　　　　　　　　　　　遮住臉!

要表現「不想被看見」的態度,最重要的區分方式就是露出或隱藏臉部。臉部是能直接向對手傳達情感的部位。因此,只要像上圖的【愛出風頭】一樣露出臉部,就算遮住其他身體部位,也幾乎不會給人「不想被他人看見」的感覺。相反地,想表現內向害羞的性格時,可以別開臉,或是用物體將臉部遮起來。

MEMO
不是「剛好遮住」，而是「主動遮住」

為了讓人看出是內向害羞的角色，有必要表現「想要隱藏的意圖」。如果只是碰巧遮住，那就很難表達真正的意圖。因此，請像【〇】的插畫一樣，畫出「因為是不得不面向前方的狀況，所以身體面向前方，但卻又想隱藏臉部」的姿勢，表達兩種相反的態度吧。如果遮住全部的部位，就看不出角色究竟是想隱藏自己，還是剛好被遮住而已。

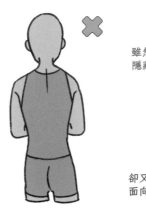
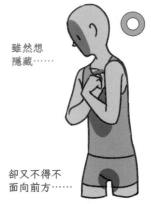

雖然想隱藏……

卻又不得不面向前方……

內向害羞

MEMO
用不好用的東西來隱藏弱點

隱藏弱點或人體要害的時候，使用小道具也是很有效的方法。請嘗試用帽子遮掩臉部，或是躲在樹木後方等各種方法。選擇「很難遮住自己的東西」，就能進一步表現焦急得想躲起來的緊張感。舉例來說，本書封面的害羞角色就使用別人的裙子來遮掩自己。用眼前的東西而不是自己身上的東西來遮掩，更能表現情急的樣子。

內向害羞

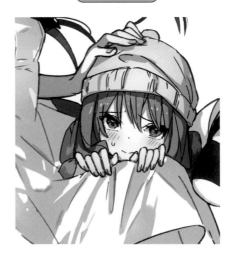

CHECK 02

用全身的動作來改變形象

愛出風頭的類型會藉著朝外的線條來使身體更高大，或是用上半身面向前方，展現積極的特質。相反地，內向害羞的類型會藉著朝內的線條來使身體更瘦小，或是讓上半身往後退，展現消極的特質。

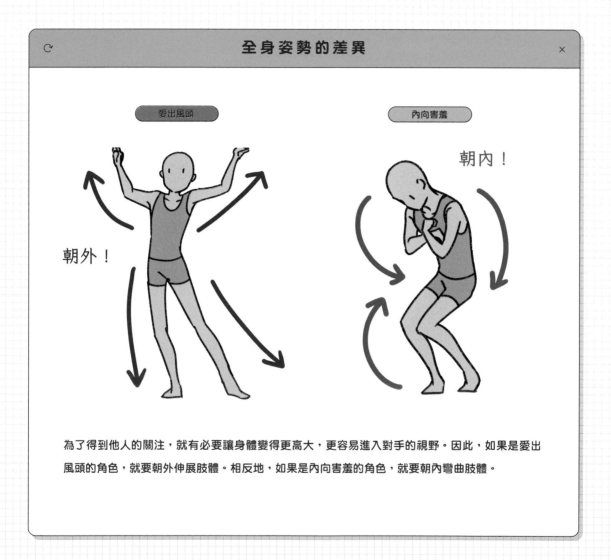

為了得到他人的關注，就有必要讓身體變得更高大，更容易進入對手的視野。因此，如果是愛出風頭的角色，就要朝外伸展肢體。相反地，如果是內向害羞的角色，就要朝內彎曲肢體。

想表現「快看我！」的強烈感情，上半身朝前方傾斜以進入對手的視野是很有效的方法。相反地，如果是內向害羞的角色，就要讓上半身往後，強調「想要逃離現場」的消極態度。

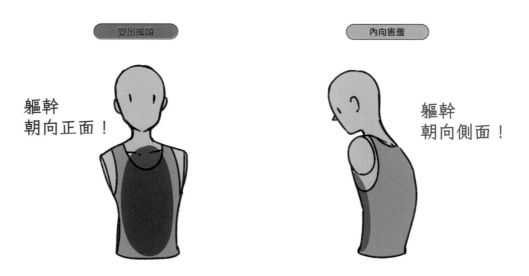

露出或隱藏身體的正面也可以區分積極特質與消極特質。露出身體的正面可以表現迎向對手的態度。相反地，隱藏正面並面向側面的話，就能強調不想面對對手的態度。

SECTION

07

姿勢的呈現
自制力
（自由奔放⇔重視規矩）

自制力是指「不造成他人困擾」、「遵守規矩」的態度。沒有什麼自制力而自由奔放的角色不會顧及他人的存在，總是採取大而化之的態度。相反地，如果是重視規矩的個性，就會採取拘謹而有禮的態度。

區分重點

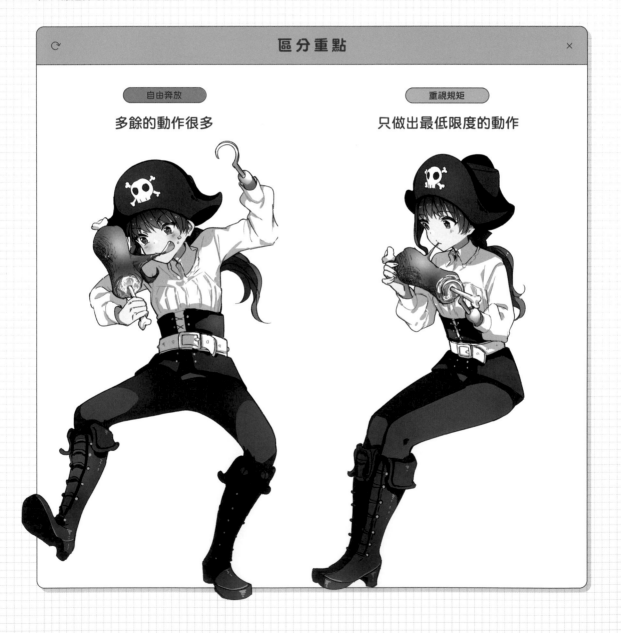

自由奔放

多餘的動作很多

重視規矩

只做出最低限度的動作

是否露出弱點或人體要害

自由奔放的類型可以藉著露出身體的弱點來表現大膽的個性，重視規矩的類型可以用最低限度的動作來隱藏身體的弱點，藉此表現高雅的感覺。

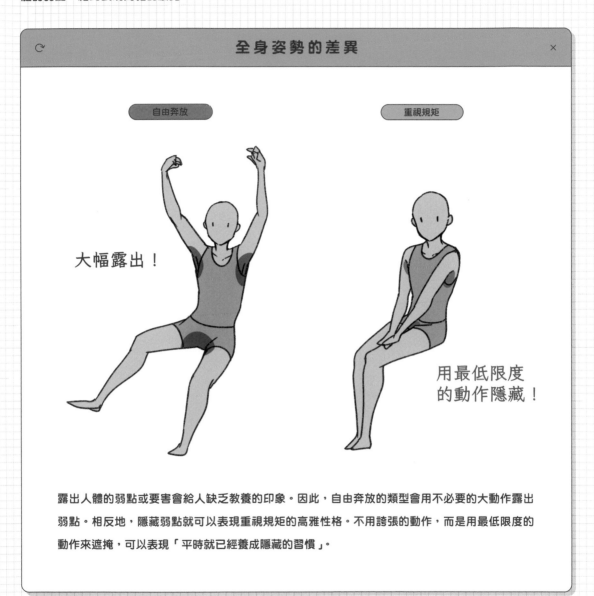

全身姿勢的差異

自由奔放　　　　　　　　　　重視規矩

大幅露出！

用最低限度
的動作隱藏！

露出人體的弱點或要害會給人缺乏教養的印象。因此，自由奔放的類型會用不必要的大動作露出弱點。相反地，隱藏弱點就可以表現重視規矩的高雅性格。不用誇張的動作，而是用最低限度的動作來遮掩，可以表現「平時就已經養成隱藏的習慣」。

MEMO

容易表現大膽個性的身體部位

在畫自由奔放的類型時，露出腳底等「平常不容易看見的部位」，就能進一步強調大而化之的態度。

CHECK 02

用全身的動作來改變形象

自由奔放的類型可以藉著將手腳伸向隨機的方向來表現不規律的感覺。重視規矩的類型可以藉著將手腳伸向固定的方向來表現規律的感覺。

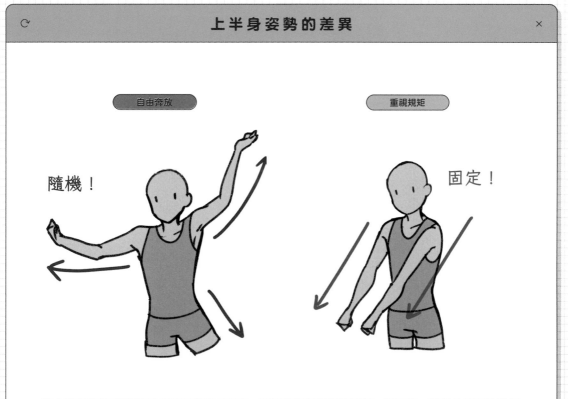

上半身姿勢的差異

自由奔放　隨機！

重視規矩　固定！

將人體的部位隨機彎曲或延伸到四面八方，可以表現不規律的感覺。相反地，若彎曲或延伸往固定的方向，就能表現規律的感覺。不只是身體的部位，頭髮或配件也遵照這個法則就能發揮相乘效果。

MEMO
便於表現自制力的「角色旁邊的人」

要表現出自制力的差異時,「預設旁邊有人」是很方便的方法。就算旁邊實際上沒有人,也能以「如果旁邊有人的話,那個人會感到困擾嗎?」為創作姿勢的標準。重視規矩的類型不會做出對旁人造成困擾的舉動,所以不會有大幅超出個人空間的動作。相反地,自由奔放的類型適合做出不考慮他人的大膽姿勢。

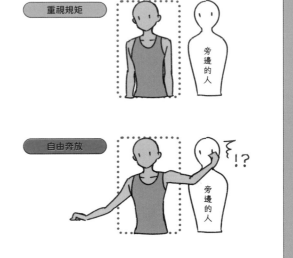

MEMO
有無多餘動作的差異有助於做出區隔

自制力的差異在於「該行為是否有必要」。重視規矩的類型不喜歡做出多餘的行為來破壞規矩,所以會以最低限度的動作採取有效率的行動。相反地,自由奔放的類型明明可以好好正常吃飯,但追加「不必要的肢體動作」就能表現奔放的感覺。

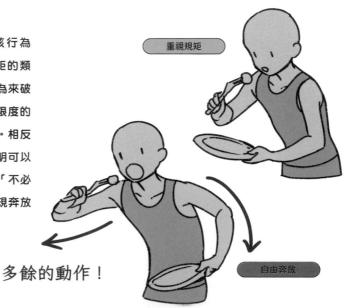

多餘的動作!

SECTION 08

姿勢的呈現

靈巧度

（靈巧⇔笨拙）

靈巧度代表掌握要領的能力，以及完成工作等事務的能力。靈巧的類型知道如何省力地活動身體，所以能夠聰明地行動。相反地，笨拙的類型不知道如何正確地活動身體，所以會做出生硬的動作。

區分重點

靈巧

洗鍊而美麗

笨拙

雜亂而不美麗

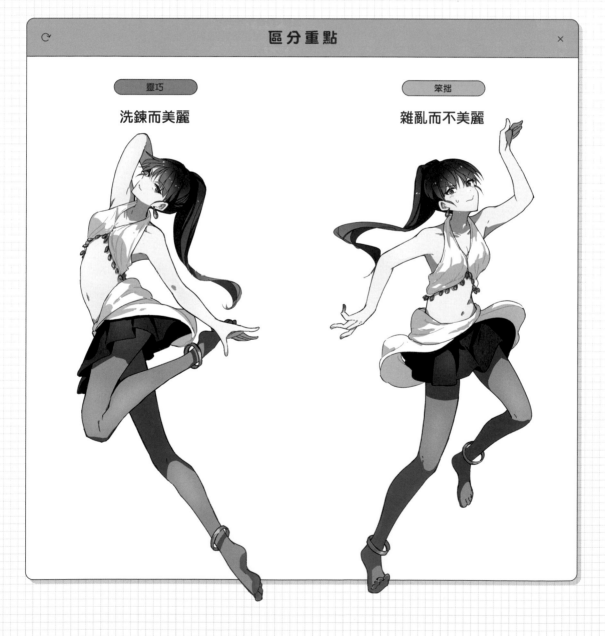

用全身的動作來改變形象

靈巧的類型會用全身構成滑順的輪廓，給人美麗又整齊的印象。相反地，笨拙的類型會用全身構成凹凸不平的輪廓，呈現僵硬的感覺。

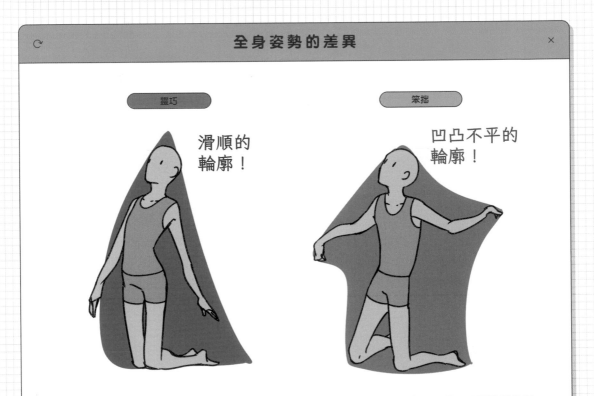

全身姿勢的差異

靈巧

滑順的輪廓！

笨拙

凹凸不平的輪廓！

一般人普遍都有「美麗的事物＝正確」、「醜陋的事物＝不正確」的印象。因此，只要姿勢的輪廓是美的，就容易被判定為「正確使用身體的姿勢」。相反地，如果輪廓凹凸不平，就會被判定為「沒有正確使用身體的姿勢」。

MEMO
何謂輪廓的美感？

美麗的輪廓有滑順的形狀，而且構成輪廓的線條較少。

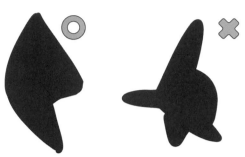

全身姿勢的差異

靈巧　　　　　　　　笨拙

關節的
連結
很滑順！

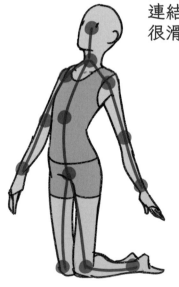

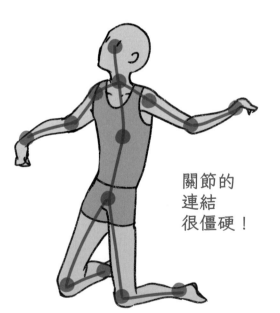

關節的
連結
很僵硬！

像左圖的靈巧型一樣，連結不同關節的線條很滑順，就能表現「正確使用身體」的樣子。相反地，像右圖的笨拙型一樣，連結不同關節的線條很僵硬，就能表現「錯誤使用身體」的樣子。

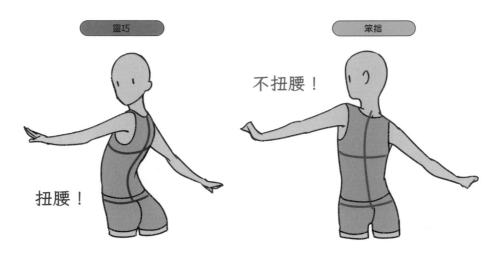

上半身姿勢的差異

靈巧　　　　　　　　　　笨拙

不扭腰！

扭腰！

腰部的扭轉會成為動作的起點，所以想要有效率地活動身體，腰部的扭轉是很重要的。因此，光是扭轉腰部就能表現「知道如何有效活動身體」的樣子。

MEMO
以旋動姿態表現美感

旋動姿態是指用單腳支撐體重的姿勢，這個狀態下的肢體扭轉與左右不對稱的模樣具有美感。這一點可以用來表現「靈巧」的特質。將重心放在身體的單側時，支撐體重的那一側腰部會往上抬。腰部一旦往上抬，為了保持身體的平衡，另一側的肩膀就會如圖一般抬起。上半身做出這種姿勢的話，即使下半身變得左右不對稱，也能保持平衡的站姿。不支撐體重的腳可以擺出任何姿勢，所以好處是能增加姿勢的變化。

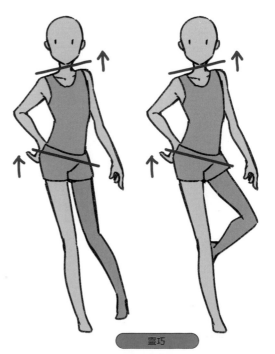

靈巧

SECTION
09

姿勢的呈現
態度
（高高在上⇔卑躬屈膝）

態度是對手與自己的關係並不平等、有高低之分的時候會使用的呈現方式。不論實際的頭銜為何，自認比對手更高等的類型大多會採取輕視對手的態度。相反地，自知比較低等的類型則會採取觀察對手臉色的卑微態度。

區分重點

高高在上

輕視對手（高傲）

卑躬屈膝

敬重對手

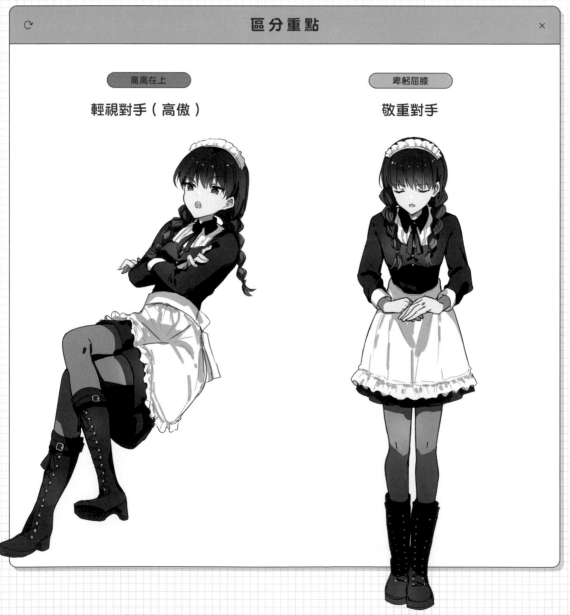

CHECK 01

用全身的動作來改變形象

高高在上的類型會用環抱雙臂等方式來表達「不打算行動」的態度。卑躬屈膝的類型會做出將手放在前方等動作，表達可以馬上行動的態度。

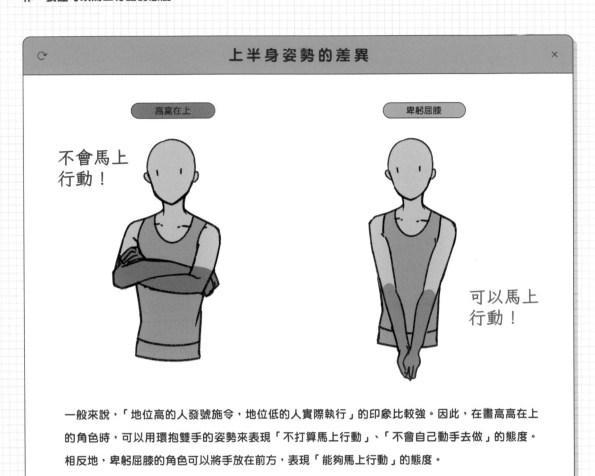

上半身姿勢的差異

高高在上

不會馬上
行動！

卑躬屈膝

可以馬上
行動！

一般來說，「地位高的人發號施令，地位低的人實際執行」的印象比較強。因此，在畫高高在上的角色時，可以用環抱雙手的姿勢來表現「不打算馬上行動」、「不會自己動手去做」的態度。相反地，卑躬屈膝的角色可以將手放在前方，表現「能夠馬上行動」的態度。

MEMO
要畫出高高在上的角色類型時
要表現不會馬上行動的「重量感」

要表現高高在上的類型「不會馬上行動」的態度，除了環抱雙臂以外，還有「坐下」、「翹腳」、「把手放在腰上」等方法。

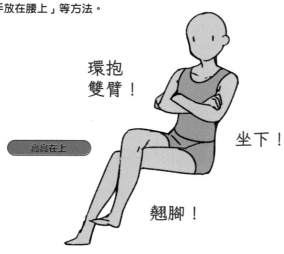

MEMO
是否完全運用身體的各部位

「放鬆地伸直手臂」等「沒使用到某些身體部位」的動作會給人正在放鬆偷懶的印象。為了強調「地位高的人下達命令，地位低的人遵守命令」的關係，要畫高高在上的類型時，請準備如右圖般「什麼都沒做的部位」。相反地，在畫卑躬屈膝的類型時，將所有身體部位畫成「有在工作」的狀態，是很有效的方法。

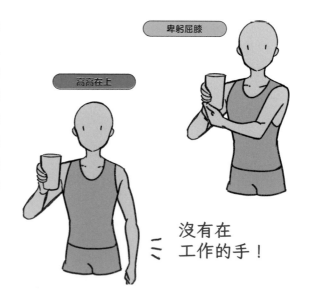

用身體部位的呈現方式來改變形象

高高在上的類型會往後仰，擺出實際俯視對手的姿勢。相反地，卑躬屈膝的類型會駝背，擺出實際仰望對手的姿勢。

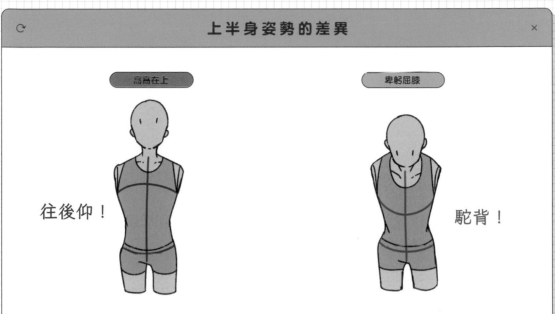

上半身姿勢的差異

高高在上　　　卑躬屈膝

往後仰！　　　駝背！

區分不同的態度時，最有效的方式是畫出「實際從上往下看」、「從下往上看」的樣子。將背部往後仰，自然就會變成從上往下看的姿勢。相反地，駝背就能擺出從下往上看的姿勢。

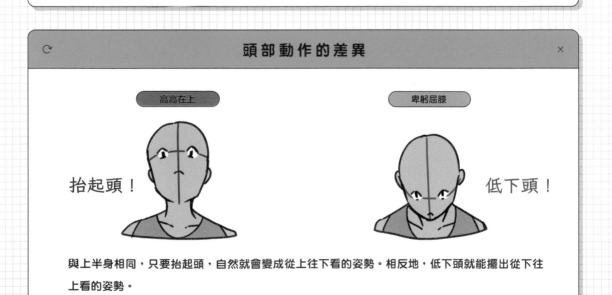

頭部動作的差異

高高在上　　　卑躬屈膝

抬起頭！　　　低下頭！

與上半身相同，只要抬起頭，自然就會變成從上往下看的姿勢。相反地，低下頭就能擺出從下往上看的姿勢。

CHAPTER 03 以「姿勢的呈現」表達角色性格

SECTION 10

姿勢的呈現

祕密
（無所隱瞞⇔注重保密）

祕密指的是「向對手隱瞞自己持有的情報」的行為。沒有祕密而無所隱瞞的性格不論有沒有意識到，都帶有「什麼都沒有隱瞞」的氛圍。相反地，有祕密的情況下，角色不會展現自己的一切，而是採取有所隱瞞的神祕態度。

區分重點

無所隱瞞

什麼都沒有隱瞞

注重保密

不提供情報給對手

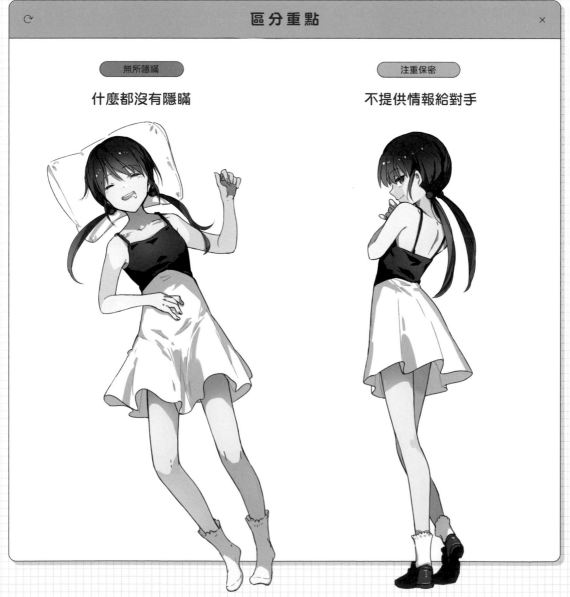

是否露出弱點或人體要害

無所隱瞞的類型可以藉著露出人體的弱點來表現不隱瞞情報，也就是沒有祕密的氛圍。注重保密的類型可以藉著隱藏所有的人體弱點來表現神祕的氛圍。

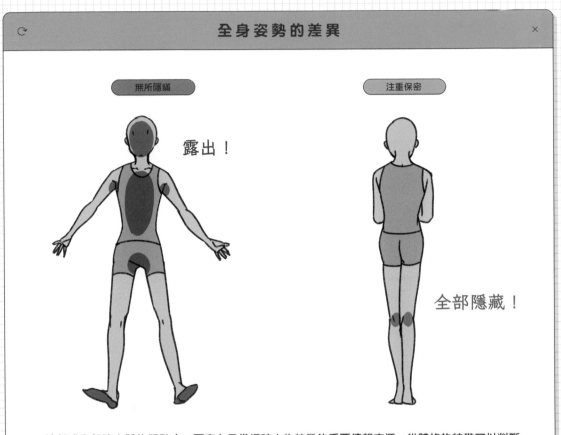

全身姿勢的差異

無所隱瞞　　　　　注重保密

露出！

全部隱藏！

臉部或胸部等人體的弱點（＝要害）是掌握該人物特徵的重要情報來源。從體格的特徵可以判斷身體性別，從臉部可以讀出感情與人格。相反地，如果遮住臉部等弱點，就難以得知「該角色在想什麼」、「性別為何」等重要的情報，給人充滿謎團的印象。

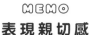

MEMO
表現親切感

能夠看出對手的個性，就容易產生安心感與親切感。因此，
想表現親近的氛圍時，請選擇像無所隱瞞的類型一樣，會露
出弱點（＝人體要害）的姿勢。

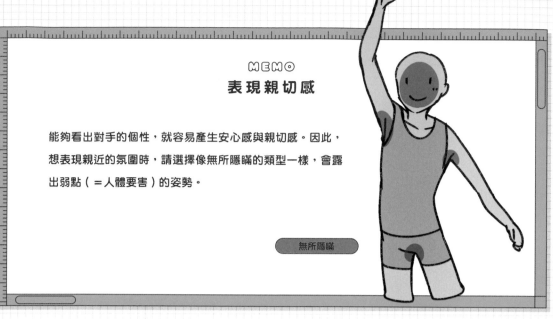

無所隱瞞

MEMO
隱藏弱點的各種方法

想要隱藏弱點，有面向側面並用手腳等身體的部位來隱藏，以及使用帽子等道具來隱藏等
方法。另外，最容易表現「向對手隱瞞了情報」的方法是「露出背部」。背對對手就能強
調「絕對不會透露情報」，而且連交涉的餘地都沒有的樣子。

注重保密

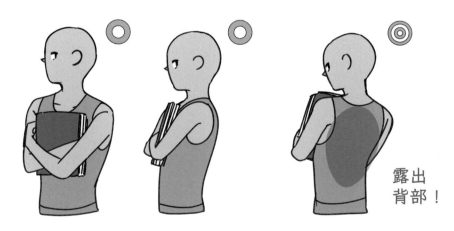

露出
背部！

CHECK 02

用身體部位的呈現方式來改變形象

無所隱瞞的類型可以藉著用臉部朝向正面的動作，表現什麼都沒有隱瞞的樣子。注重保密的類型可以藉著別開臉的動作來表現排斥對手的態度。

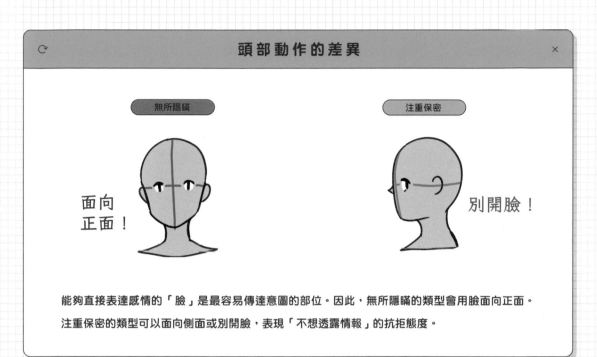

頭部動作的差異

無所隱瞞　　　　　　　　　　　注重保密

面向
正面！　　　　　　　　　　　別開臉！

能夠直接表達感情的「臉」是最容易傳達意圖的部位。因此，無所隱瞞的類型會用臉面向正面。
注重保密的類型可以面向側面或別開臉，表現「不想透露情報」的抗拒態度。

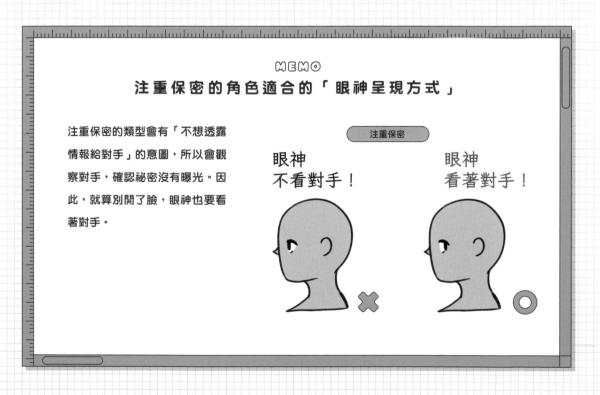

MEMO
注重保密的角色適合的「眼神呈現方式」

注重保密的類型會有「不想透露
情報給對手」的意圖，所以會觀
察對手，確認祕密沒有曝光。因
此，就算別開了臉，眼神也要看
著對手。

注重保密

眼神
不看對手！　　　　眼神
看著對手！

MEMO
用姿勢表現
是否有「想保密」的意圖

充滿謎團的類型大致可以分為2種。第1種是本人有意「保守祕密」的「注重保密型」。
第2種是本人雖然沒有保密的意圖，卻在情境上隱藏著情報的「意味深長型」。注重保密
型為了確認祕密沒有曝光，眼神會看著對手。不過，意味深長型是創作者「想要暫時隱
藏這個角色的情報」，才會擺出隱藏弱點的姿勢，所以不一定需要看著對手。

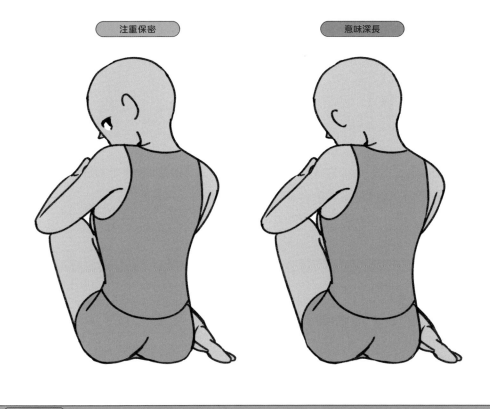

注重保密

意味深長

SECTION

11

姿勢的呈現

氣勢

（強勢⇔弱勢）

氣勢指的是完成目的所需要的力量。有氣勢的情況下，面對困境也能用強勢的態度面對。相反地，沒有氣勢的情況下，就算想完成一件事，心態也很懦弱，所以會採取放棄般的態度。

區分重點

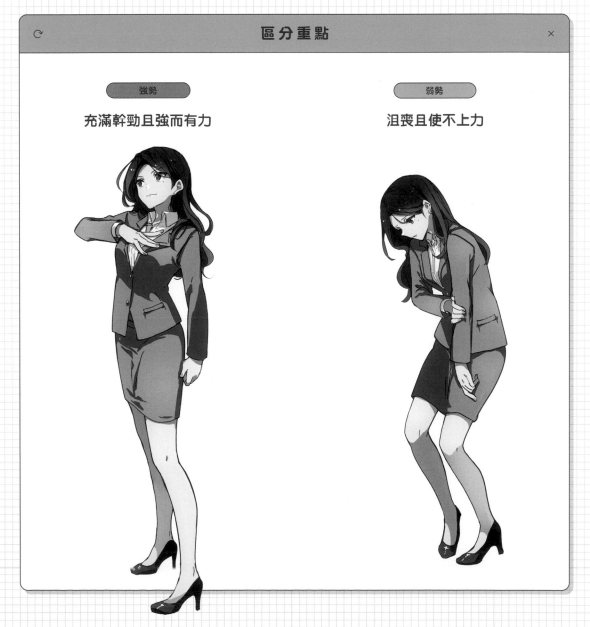

強勢

充滿幹勁且強而有力

弱勢

沮喪且使不上力

CHECK 01

用全身的動作來改變形象

強勢的類型會抬頭挺胸,使全身後仰,讓臉部或身體面向上方或前方,表現源源不絕的幹勁。弱勢的類型會稍微彎曲全身,讓臉部或身體面向下方,表現沒有幹勁的感覺。

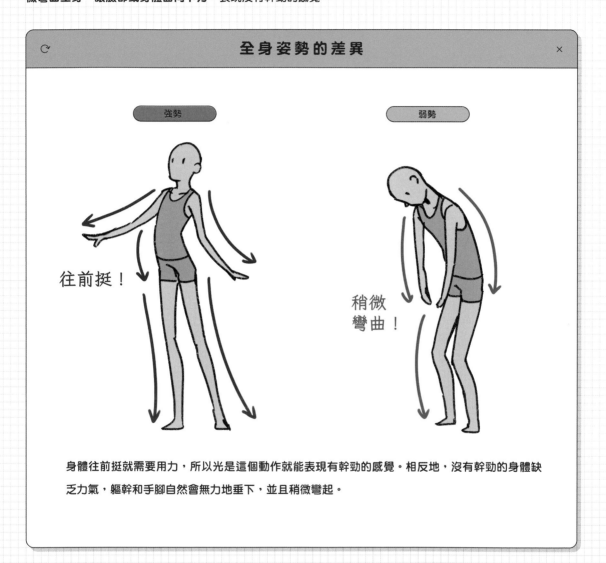

全身姿勢的差異

強勢

弱勢

往前挺!

稍微彎曲!

身體往前挺就需要用力,所以光是這個動作就能表現有幹勁的感覺。相反地,沒有幹勁的身體缺乏力氣,軀幹和手腳自然會無力地垂下,並且稍微彎起。

上半身姿勢的差異

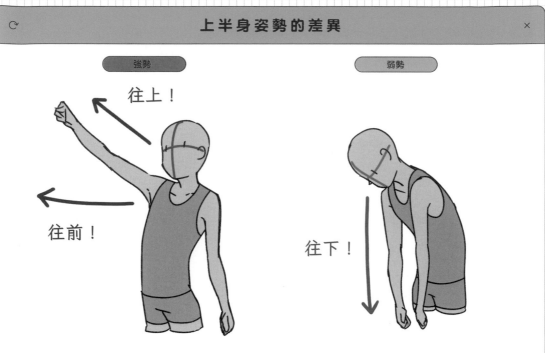

強勢　　　　　　　　　　　弱勢

往上！

往前！

往下！

肢體往上或往前伸展，就能表現心態很正向的樣子。相反地，肢體往下伸展，就能表現失望消沉的樣子。

MEMO
用不打算活動的樣子代表「弱勢」

弱勢

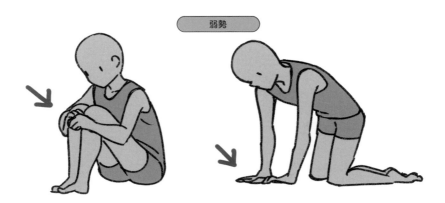

想表現弱勢的狀態，畫出不打算活動的樣子是很有效的方法。舉例來說，雙手抱膝的坐法需要時間解開雙手，並不是能馬上轉換成其他動作的姿勢。畫出這樣的姿勢，就能強調沒有力氣活動的樣子。

CHECK 02

用身體部位的呈現方式來改變形象

強勢的類型可以用**抬頭挺胸並伸直關節**的動作來給人穩定的印象。弱勢的類型可以用**駝背並稍微彎曲關節**的動作來表現不穩定且虛弱的形象。

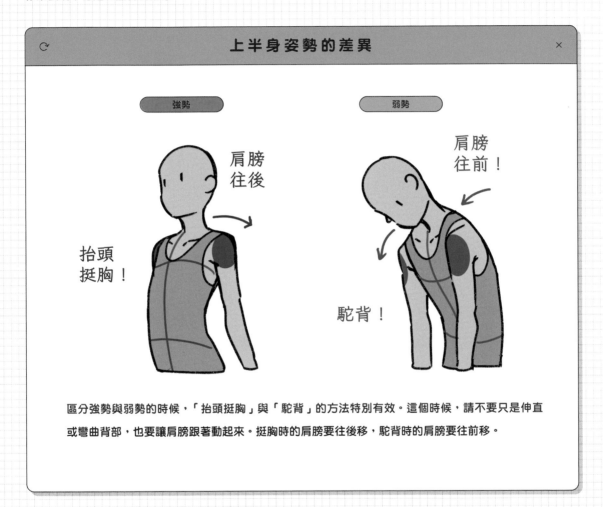

上半身姿勢的差異

強勢

弱勢

肩膀往後

抬頭挺胸！

肩膀往前！

駝背！

區分強勢與弱勢的時候，「抬頭挺胸」與「駝背」的方法特別有效。這個時候，請不要只是伸直或彎曲背部，也要讓肩膀跟著動起來。挺胸時的肩膀要往後移，駝背時的肩膀要往前移。

下半身姿勢的差異

強勢　　　　　　　　　　　　　　弱勢

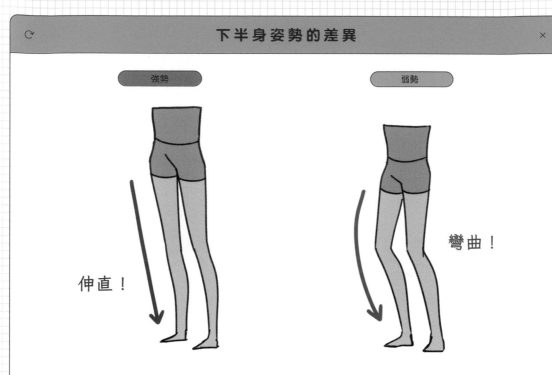

伸直！　　　　　　　　　　彎曲！

腿是支撐全身的部位。因此，伸直雙腿就能表現確實支撐身體的樣子。強勢的類型會將腿伸直，表現穩定而不動搖的樣子。相反地，弱勢的類型會稍微彎曲腿，表現無法完全支撐體重的樣子。

腳部動作的差異

強勢　　　　　　　　　　　　　　弱勢

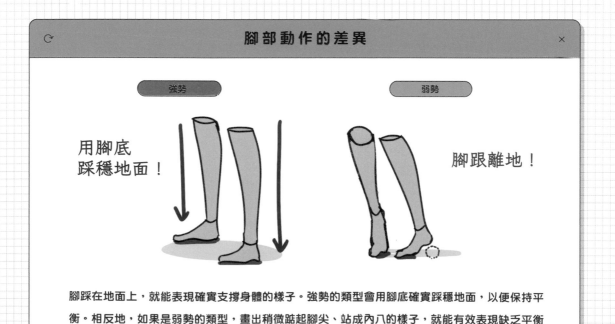

用腳底
踩穩地面！　　　　　　　　腳跟離地！

腳踩在地面上，就能表現確實支撐身體的樣子。強勢的類型會用腳底確實踩穩地面，以便保持平衡。相反地，如果是弱勢的類型，畫出稍微踮起腳尖、站成內八的樣子，就能有效表現缺乏平衡的站姿。

臉部呈現方式的差異

強勢

弱勢

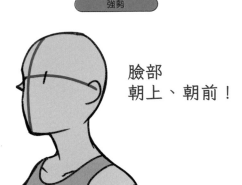
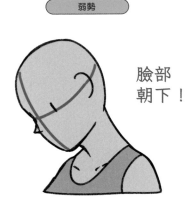

臉部
朝上、朝前！

臉部
朝下！

臉部是能直接傳達情感的部位，所以最容易區分氣勢的有無。就算只是抬起頭，也能給人勇往直前的正面印象。相反地，光是低下頭就能表現沮喪的樣子。

MEMO
別開目光可以消除「正向感」

弱勢

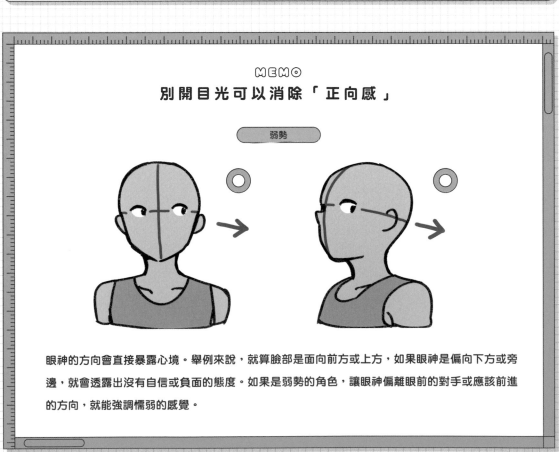

眼神的方向會直接暴露心境。舉例來說，就算臉部是面向前方或上方，如果眼神是偏向下方或旁邊，就會透露出沒有自信或負面的態度。如果是弱勢的角色，讓眼神偏離眼前的對手或應該前進的方向，就能強調懦弱的感覺。

想表現「自戀的態度」
請利用肢體的角度或扭轉

想畫強勢的類型之中特別自我陶醉的
「得意表情」或「目中無人的樣子」
時，傾斜臉部是很有效的方法。上下左
右等任何角度都有效，但眼神要朝向前
方或上方，表現積極的態度。

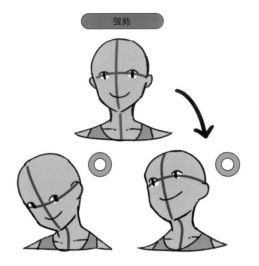

如果想要進一步強調自我陶醉的樣子，
請扭轉角色的身體（詳情請見Chapter
1-4）。透過扭轉身體的動作可以強調美
麗與帥氣，讓人知道這是勇於表現自我
的角色。

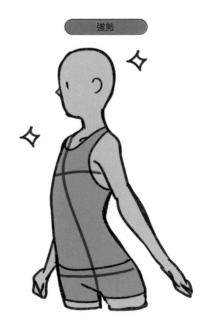

SECTION 12

姿勢的呈現

危機管理能力

（保持警戒⇔毫無防備）

所謂的危機管理能力，就是預測可能的危險，懂得採取對策的能力。具備危機管理能力而戒心強的情況下，角色隨時都準備好做出「攻擊」或「防禦」等下一步行動。相反地，危機管理能力低而沒有戒心的情況下，角色就無法應付對手的攻擊，而且渾身都是破綻。

區 分 重 點

保持警戒	毫無防備
準備好攻擊或防禦	沒有攻擊或防禦意識

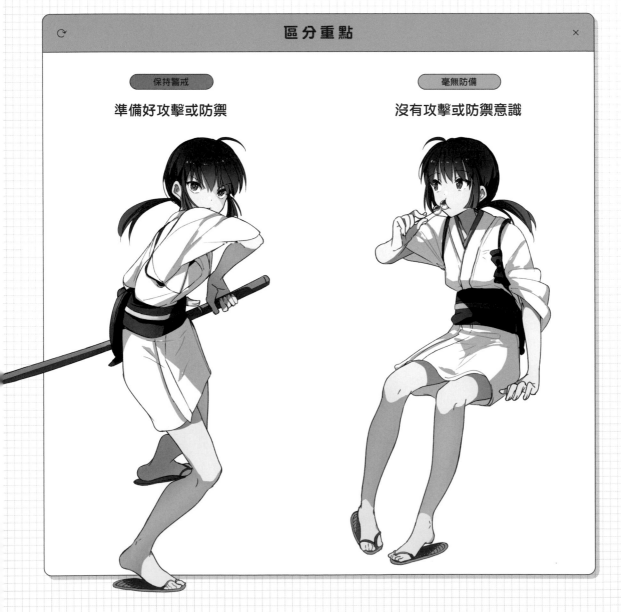

是否露出弱點或人體要害

戒心強的類型會保護身體的弱點，或是採取隱藏身體正面的姿勢。相反地，毫無防備的類型不在乎自己的危機，所以不會特別保護要害或是隱藏正面。

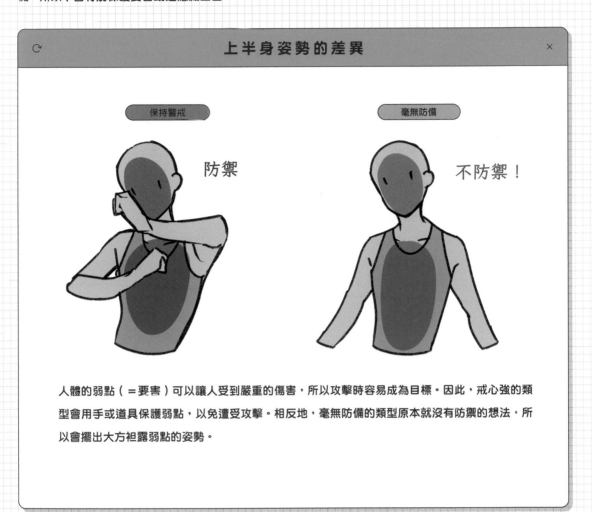

上半身姿勢的差異

保持警戒　　　　防禦

毫無防備　　　　不防禦！

人體的弱點（＝要害）可以讓人受到嚴重的傷害，所以攻擊時容易成為目標。因此，戒心強的類型會用手或道具保護弱點，以免遭受攻擊。相反地，毫無防備的類型原本就沒有防禦的想法，所以會擺出大方袒露弱點的姿勢。

身體正面呈現方式的差異

保持警戒

毫無防備

隱藏
正面！

不隱藏
正面！

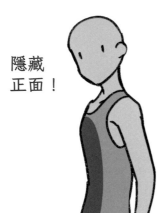
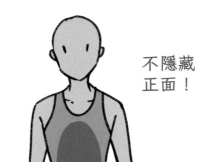

光是「軀幹面向側面」，就能表現保護身體正面的意圖。在格鬥技中，經常會看到「身體往旁偏，舉起武器等待對手的攻擊」的基本姿勢。這是因為即使手中沒有武器，這麼做也能保護身體正面，便於自我防禦。

MEMO
隱藏弱點的同時也要確保視線清晰

要保護自身的安全，就有必要掌握對手與周遭的狀況。即使保護了弱點，若是讓目光離開敵人，也會變成毫無防備的行為。因此，如果是戒心強的類型，畫出確保視線清晰的動作是很有效的方法。

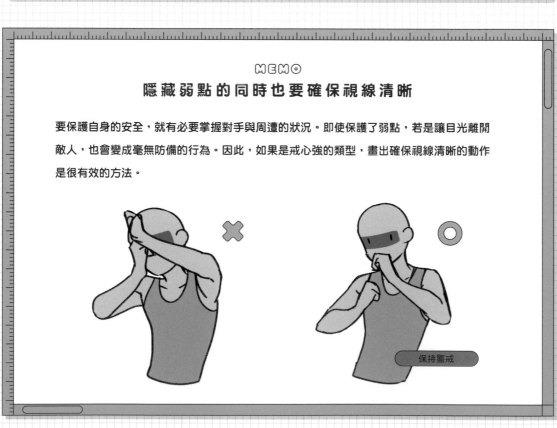
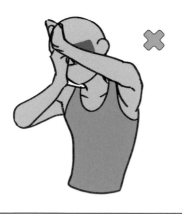

保持警戒

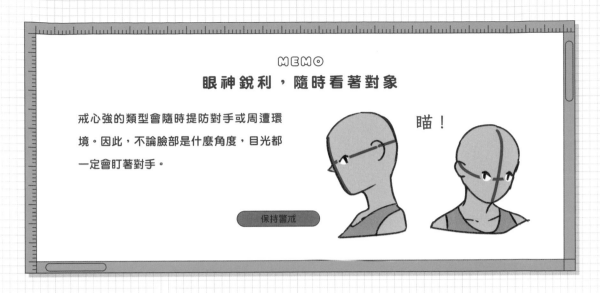

MEMO

眼神銳利，隨時看著對象

戒心強的類型會隨時提防對手或周遭環境。因此，不論臉部是什麼角度，目光都一定會盯著對手。

瞄！

保持警戒

CHECK 02

用全身的動作來改變形象

戒心強的類型可以用**放低重心或是扭轉腰部的動作來表現準備好採取下一步行動（攻擊或防禦）的樣子**。另一方面，毫無防備的類型可以用**呆站在原地的動作來表現沒有特別準備好要採取下一步行動的樣子**。

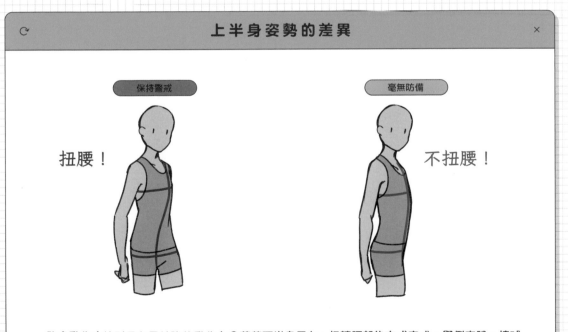

上半身姿勢的差異

保持警戒　　　　　　　　毫無防備

扭腰！　　　　　　　不扭腰！

許多動作（特別是力量較強的動作）會藉著下半身用力、扭轉腰部的方式完成。舉例來說，棒球選手投球的時候，不使用下半身與腰部的力量，只揮舞手臂的話，就無法投出強力的球。因此，光是「扭腰」就能給人正在準備做出某種動作，或是正在做出某種動作的印象。相反地，不扭腰而呆站在原地的話，就能表現沒有準備做出某種動作的樣子。

全身姿勢的差異

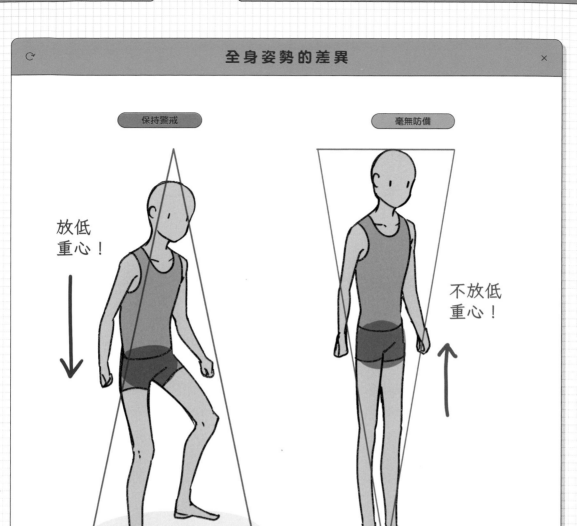

保持警戒

毫無防備

放低
重心!

不放低
重心!

穩定!

不穩定!

張開雙腳、彎曲膝蓋、放低重心,會比較容易取得全身的平衡。保持這種姿勢的話,就算被攻擊也不會輕易倒下。相反地,呆呆站著的姿勢因為重心偏高,所以很容易倒下。

用身體部位的呈現方式來改變形象

戒心強的類型會用肢體施力，相反地，毫無防備的類型會表現出有氣無力的樣子。

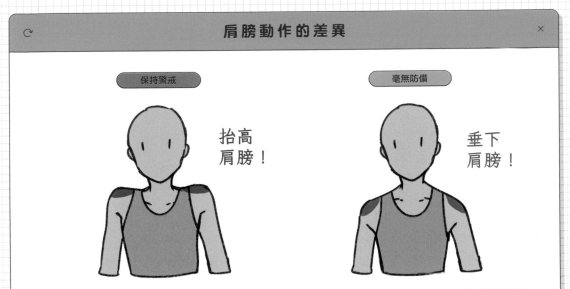

肩膀動作的差異

保持警戒　　抬高肩膀！　　毫無防備　　垂下肩膀！

將肩膀抬到高於平時的位置，就會給人正在用力的印象。用肢體施力，可以表現全神貫注地戒備周遭環境的樣子。相反地，垂下肩膀可以表現無力的樣子。

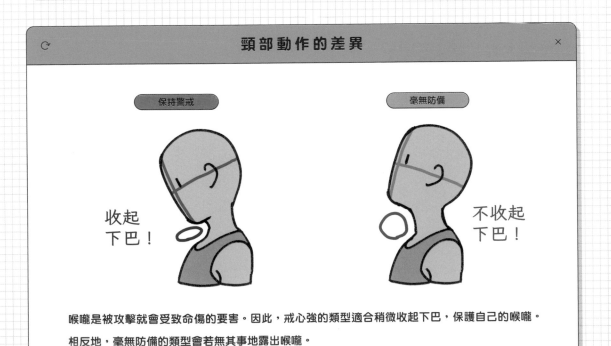

頸部動作的差異

保持警戒　　收起下巴！　　毫無防備　　不收起下巴！

喉嚨是被攻擊就會受致命傷的要害。因此，戒心強的類型適合稍微收起下巴，保護自己的喉嚨。
相反地，毫無防備的類型會若無其事地露出喉嚨。

關節動作的差異

保持警戒

毫無防備

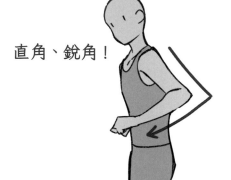
直角、銳角！

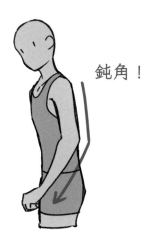
鈍角！

將關節彎曲成直角或銳角，就能表現身體正在用力的樣子。相反地，彎曲成鈍角可以表現無力的感覺。另外，在用力的狀態下，受到攻擊時比較不容易折斷手腳，所以能更強烈地傳達「隨時準備好承受攻擊」的意圖。

手指動作的差異

保持警戒

毫無防備

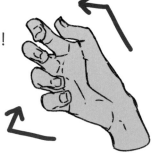
手指
用力！

手指稍微
彎曲！

戒心強的類型會隨時做好拿起武器或是握拳的準備。因此，呈現手指正在用力的模樣是很有效的方法。相反地，毫無防備的類型要表現手指放鬆力道、稍微彎曲的樣子。

SECTION 13

姿勢的呈現
緊張感
(從容⇔緊張)

緊張感是指對他人的反應或今後的發展感到不安,身體因此變得僵硬的狀態。不緊張而十分從容的情況下,身體能夠自由自在地活動。

區分重點

從容

柔軟地活動肢體

緊張

肢體像鐵絲一樣僵硬

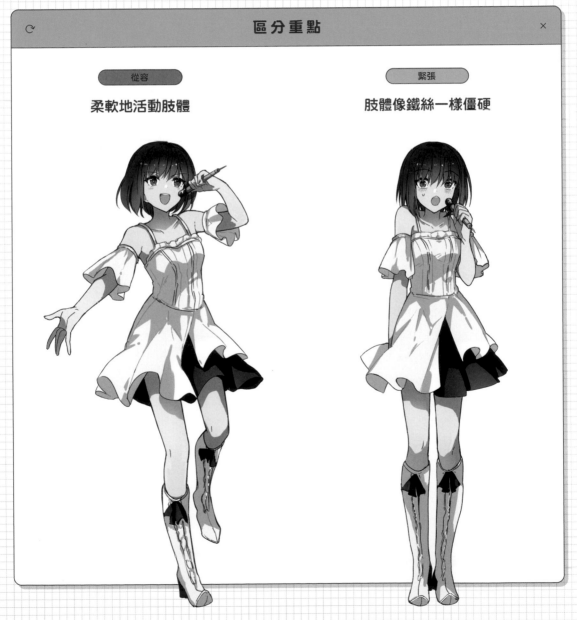

CHECK 01

用全身的動作來改變形象

從容的類型可以稍微彎曲四肢，表現身體很放鬆的樣子。緊張的類型可以用不自然地伸直四肢的動作來表現僵硬的身體。

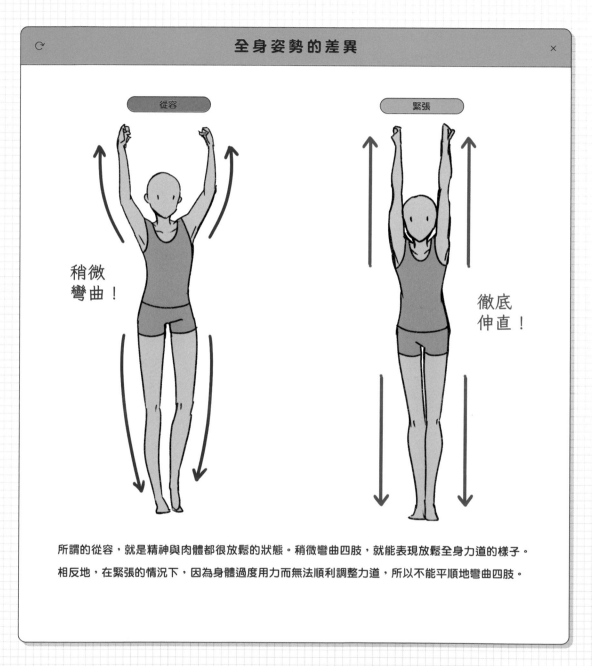

所謂的從容，就是精神與肉體都很放鬆的狀態。稍微彎曲四肢，就能表現放鬆全身力道的樣子。

相反地，在緊張的情況下，因為身體過度用力而無法順利調整力道，所以不能平順地彎曲四肢。

關節動作的差異

從容

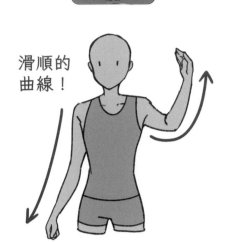

滑順的
曲線！

緊張

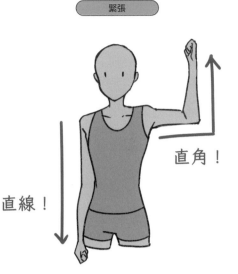

直角！

直線！

要表現僵硬的身體，畫出機器人般的動作是很有效的方法。多運用直角與直線，就能畫出僵硬的
四肢。

MEMO
「內向害羞的角色」與
「感到緊張的角色」的差異

緊張並不是害怕且畏縮的狀態，而是
「本來想做出這樣的舉動，卻因為
身體過度用力而無法隨心所欲地活
動」的狀態。因此，比起縮起身體來
隱藏弱點，將本來想做的舉動畫得極
度僵硬會比較有效。比較右圖的2個
人物，會發現「內向害羞」比「緊
張」顯得更「不想被看見」，羞恥心
或恐懼的色彩比較強。

內向害羞 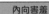 緊張

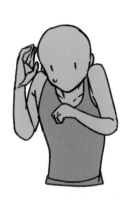 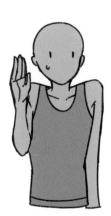

CHECK 02

用身體部位的呈現方式來改變形象

從容的類型會溫和地活動關節，表現不用力的樣子。緊張的類型會僵硬地活動關節，表現過度用力的樣子。

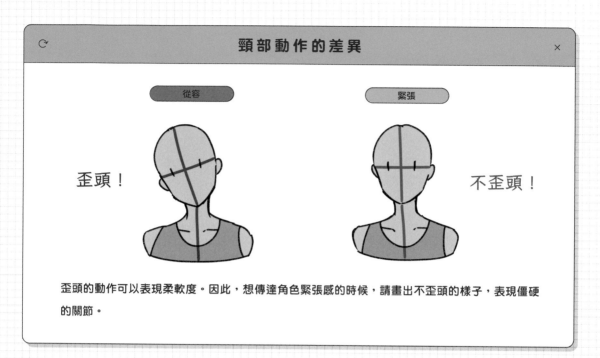

頸部動作的差異

從容　歪頭！　緊張　不歪頭！

歪頭的動作可以表現柔軟度。因此，想傳達角色緊張感的時候，請畫出不歪頭的樣子，表現僵硬的關節。

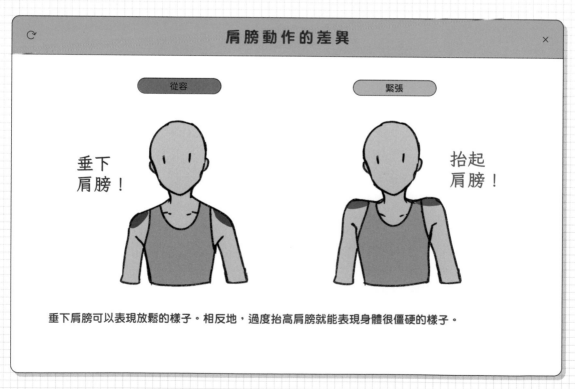

肩膀動作的差異

從容　垂下肩膀！　緊張　抬起肩膀！

垂下肩膀可以表現放鬆的樣子。相反地，過度抬高肩膀就能表現身體很僵硬的樣子。

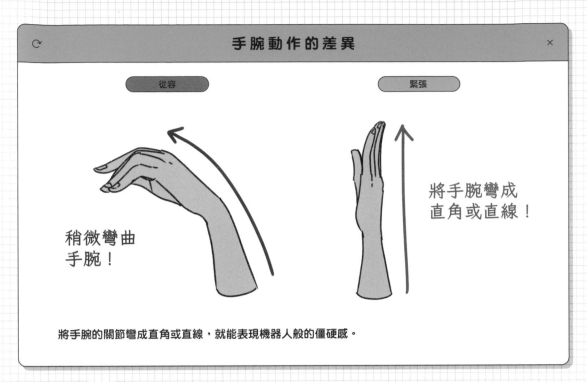

手腕動作的差異

從容

緊張

稍微彎曲
手腕！

將手腕彎成
直角或直線！

將手腕的關節彎成直角或直線，就能表現機器人般的僵硬感。

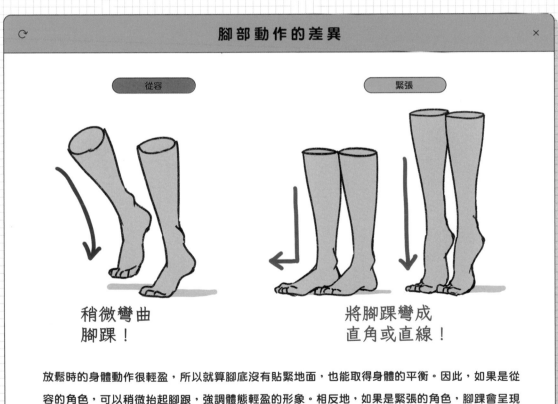

腳部動作的差異

從容

緊張

稍微彎曲
腳踝！

將腳踝彎成
直角或直線！

放鬆時的身體動作很輕盈，所以就算腳底沒有貼緊地面，也能取得身體的平衡。因此，如果是從容的角色，可以稍微抬起腳跟，強調體態輕盈的形象。相反地，如果是緊張的角色，腳踝會呈現直角或直線，所以要畫成腳底貼緊地面，或是用力踮起腳尖的樣子。

CHAPTER 03 以「姿勢的呈現」表達角色性格

SECTION

14

姿勢的呈現

掌握狀況

（冷靜⇔慌亂）

掌握狀況是指「理解自己處於什麼狀況的狀態」。能夠掌握狀況，就能保持冷靜。相反地，如果不能掌握狀況，就無法接受眼前發生的事，因此而陷入焦慮或慌亂。

區分重點

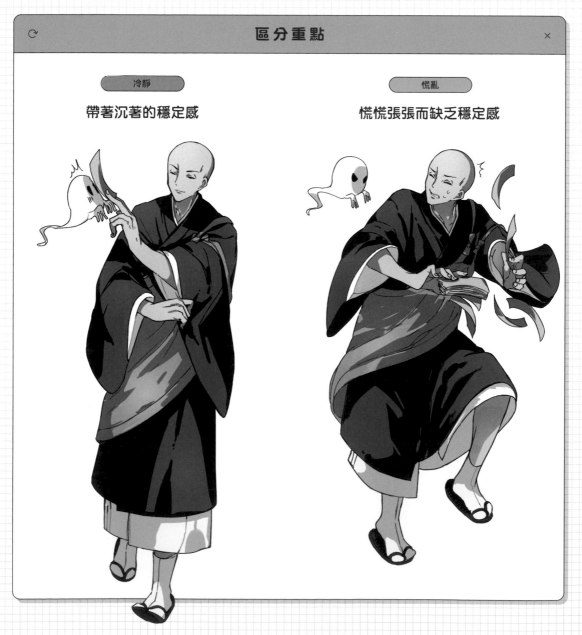

冷靜

帶著沉著的穩定感

慌亂

慌慌張張而缺乏穩定感

CHECK 01

用全身的動作來改變形象

在畫冷靜的角色類型時，可以讓手腳朝向固定的方向，表現對自己的行為沒有迷惘的態度。而在畫慌亂的類型時，可以讓手腳朝向隨機的方向，表現對自己的行為有所迷惘的態度。

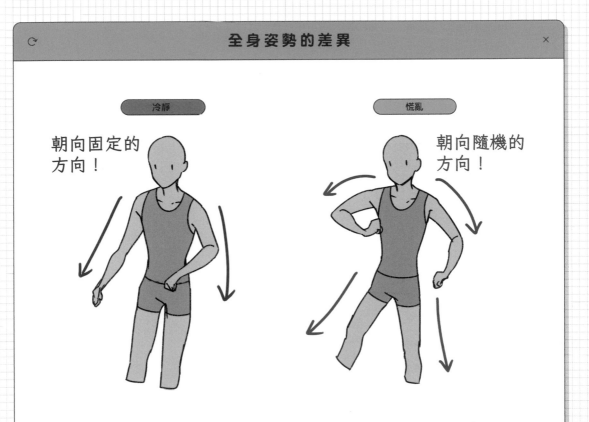

全身姿勢的差異

冷靜

朝向固定的
方向！

慌亂

朝向隨機的
方向！

冷靜的類型可以確實掌握狀況，理解自己應該採取的行動與行動的順序。因為能專心在一件事上，所以身體的部位基本上都是朝向固定的方向。相反地，慌亂的類型為了打破現狀，雖然有「必須做點什麼」的焦慮，卻不確定該做些什麼。為了同時表現「應該早點行動」與「不知道該做什麼」的2種想法，請畫出手忙腳亂的身體。要表現手忙腳亂的樣子，無謂地露出腋下或胯下、手腳彎曲或伸向隨機的方向是很有效的方法。

MEMO
表現「冷靜」或「慌亂」時
比較容易理解的想像

在畫冷靜的角色類型時，想像「手腳裝著輕量鉛球的狀態」會比較容易。請畫出不勉強抵抗重力，自然彎曲或伸展關節的動作。

冷靜

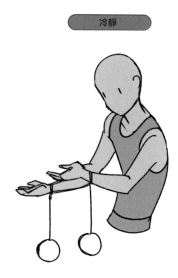

要畫角色慌亂的模樣時，想像「拿著滾燙的東西」、「在火焰上走路」等狀況會比較容易。請畫出被迫拿起滾燙東西時的緊張手勢，或被迫走過高溫地面時的慌張腳步。

慌亂

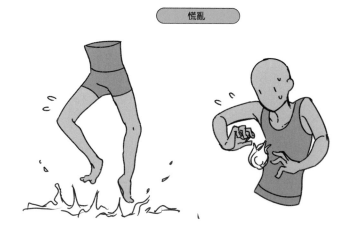

CHECK 02

用身體部位的呈現方式來改變形象

冷靜的類型在精神方面很穩定，所以身體的部位與關節不會使出多餘的力氣。慌亂的類型因為焦慮，身體的部位與關節會使出多餘的力氣，使全身變得僵硬。

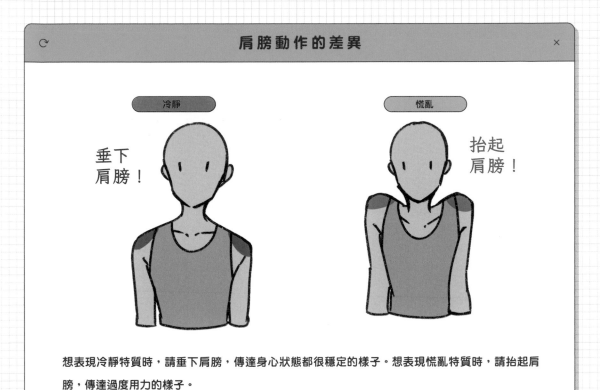

肩膀動作的差異

冷靜　　　　　　　　　　　　　　　　慌亂

垂下肩膀！　　　　　　　　　　　　　抬起肩膀！

想表現冷靜特質時，請垂下肩膀，傳達身心狀態都很穩定的樣子。想表現慌亂特質時，請抬起肩膀，傳達過度用力的樣子。

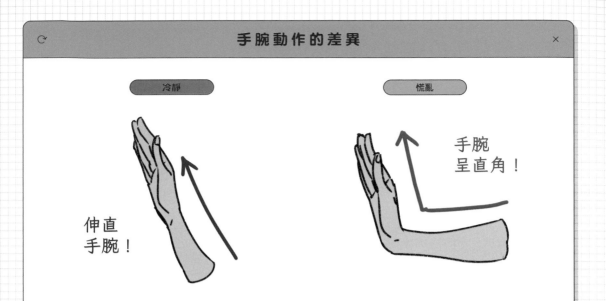

實際做做看就知道，將手腕彎曲成直角會對手造成相當大的負擔。因此，將手腕畫成直角就能表現「過度用力」的樣子。相反地，想表現沉穩的狀態時，請避免讓手腕過度彎曲。

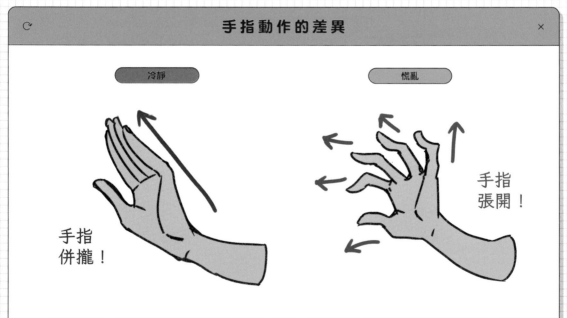

與手腕相同，用力張開手指會對手造成負擔。因此，想表現用力的樣子時請過度張開手指，想表現沉穩的樣子時請併攏手指。

SECTION

15

姿勢的呈現
調節力量
（全力⇔省力）

調節力量是指對一件事使出的力量強度。用盡全力行動，動作自然會變大，使力量變強。另一方面，「省力」類型只會做出最低限度的行動，整體動作也會比較小。

區分重點

全力

動作的幅度很大

省力

動作的幅度很小

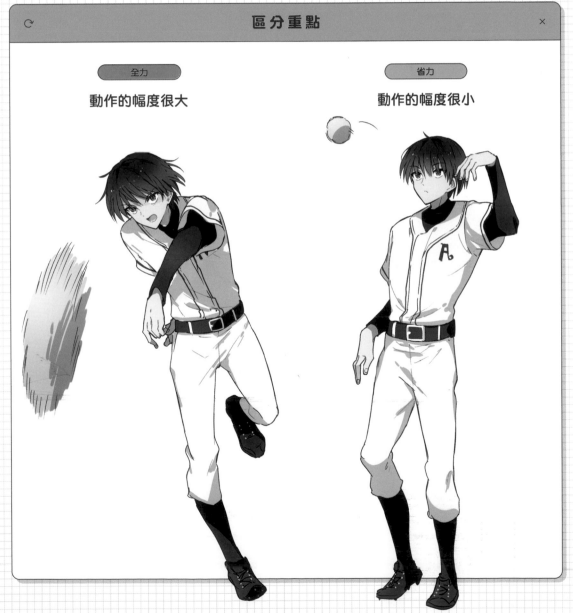

CHECK 01

用全身的動作來改變形象

全力型會將身體的可動範圍使用到極限，而省力型不會完全使用可動範圍，只會在較小的範圍內活動身體。

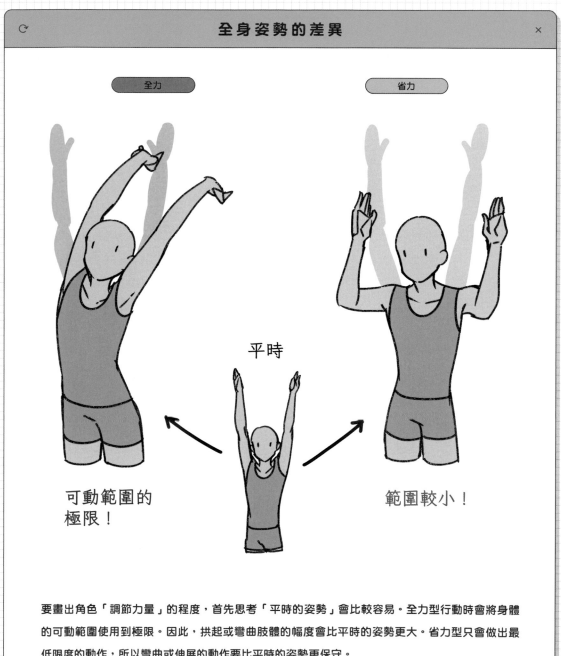

要畫出角色「調節力量」的程度，首先思考「平時的姿勢」會比較容易。全力型行動時會將身體的可動範圍使用到極限。因此，拱起或彎曲肢體的幅度會比平時的姿勢更大。省力型只會做出最低限度的動作，所以彎曲或伸展的動作要比平時的姿勢更保守。

MEMO

藉著預備動作與完成動作的差距加以區隔

要讓身體活動到可動範圍的極限，就要擴大預備動作與完成動作的差距。舉例來說，要像下圖般往前伸出手的時候，首先要做出抽回手的預備動作。這個「抽回手的預備動作」與「伸出手的完成動作」之間的距離愈長，動作就會顯得愈大。即使只畫出完成動作，先想像預備動作的形狀也有助於決定姿勢的表現。

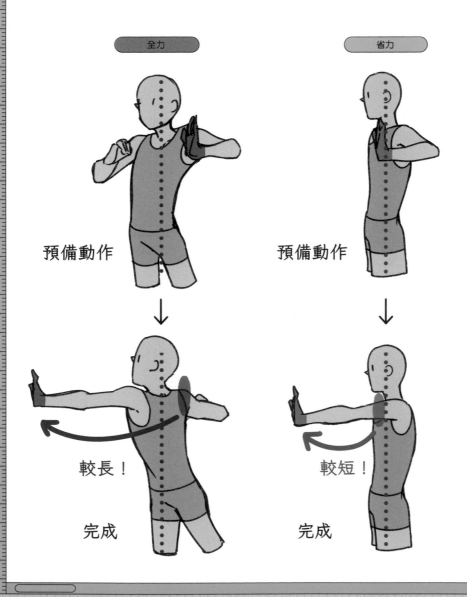

全力　　　　　　　　　　　省力

預備動作　　　　　　　　預備動作

較長！　　　　　　　　較短！

完成　　　　　　　　　　完成

腰部動作的差異

全力

省力

扭腰！

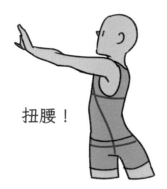

不扭腰！

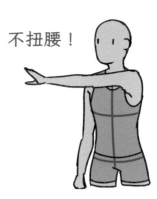

要將身體的可動範圍使用到極限，就必須扭轉腰部。因此，光是扭腰，看起來就會像是正在做某種大幅度的動作。相反地，如果沒有扭腰，不管手腳的動作有多大，都不容易給人有活動到全身的印象。

關節動作的差異

全力

省力

拱起！

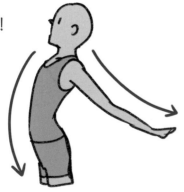

稍微彎曲！

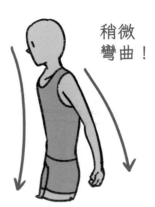

放鬆而沒有施力的時候，肢體會自然呈現和緩的曲線。因此，讓肢體拱起，就能表現正在施力的樣子。

「傾斜」可以輕鬆呈現動感

比起垂直的棍棒，傾斜的棍棒看起來比較有動感。這個效果也可以運用在姿勢上。圖中的左右兩者都是同樣的姿勢，但光是傾斜，看起來就多了速度感。跳躍等動作也有同樣的效果。

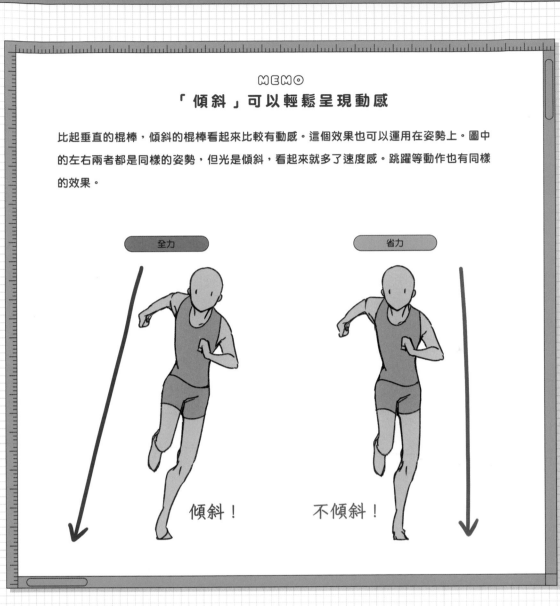

全力　　　　　　　　　　　　省力

傾斜！　　　　　　　不傾斜！

CHECK 02

用身體部位的呈現方式來改變形象

全力型做出動作的時候，連同肩膀一起活動就會擴大可動範圍，呈現強而有力的感覺。省力型可以藉著不活動肩膀的方式來縮小可動範圍，給人動作很小的印象。

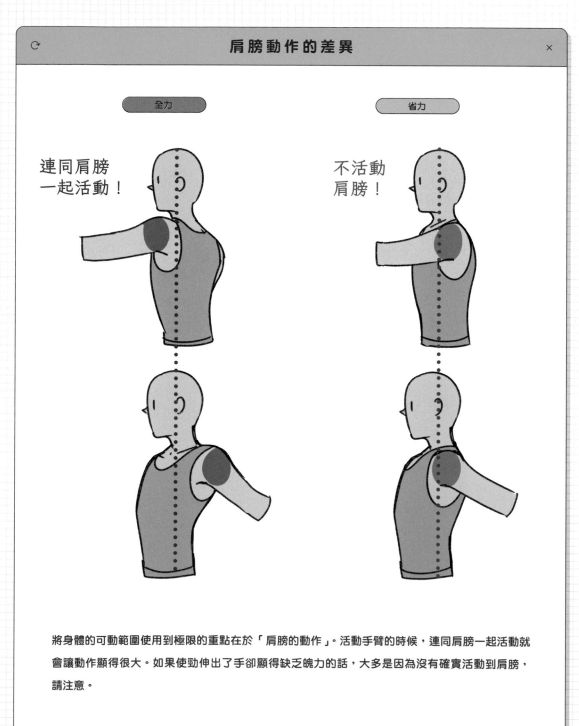

將身體的可動範圍使用到極限的重點在於「肩膀的動作」。活動手臂的時候，連同肩膀一起活動就會讓動作顯得很大。如果使勁伸出了手卻顯得缺乏魄力的話，大多是因為沒有確實活動到肩膀，請注意。

SECTION
16

姿勢的呈現
對對象的興趣、執著
（興味盎然⇔漠不關心）

「對對象的興趣、執著」是指「想了解對象」、「想取得對象」等願望。興味盎然的情況下，角色會將全副精神都用來關注對象。相反地，漠不關心的情況下，角色不會有特別的反應，所以也不會對對象採取什麼行動。

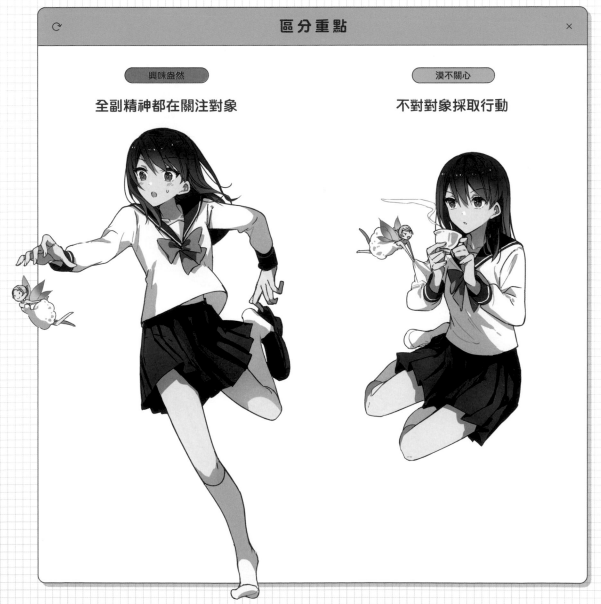

區分重點

興味盎然

全副精神都在關注對象

漠不關心

不對對象採取行動

CHECK 01

是否露出弱點或人體要害

興味盎然的情況下，心思會被對象吸引，所以沒有餘力隱藏自身的弱點。漠不關心的情況下，沒有東西會誘惑自己的心，所以有餘力隱藏身體的弱點。

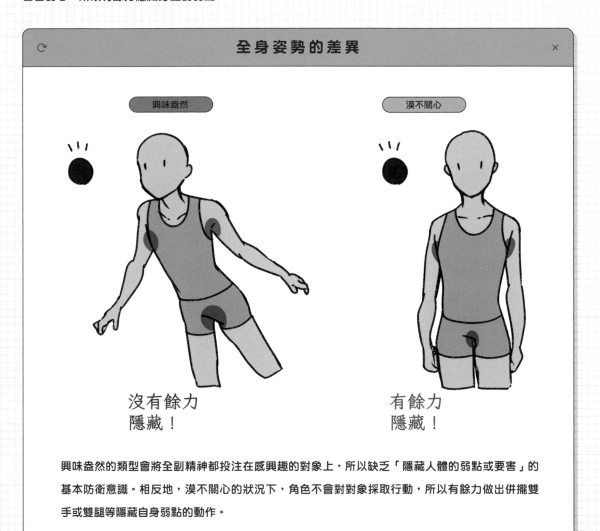

全身姿勢的差異

興味盎然　　　　　　　　　　漠不關心

沒有餘力
隱藏！

有餘力
隱藏！

興味盎然的類型會將全副精神都投注在感興趣的對象上，所以缺乏「隱藏人體的弱點或要害」的基本防衛意識。相反地，漠不關心的狀況下，角色不會對對象採取行動，所以有餘力做出併攏雙手或雙腿等隱藏自身弱點的動作。

MEMO

要強調「心思被吸引的瞬間」就必須忽略別的行為

要表現「心思被對象吸引的樣子」而不只是有興趣的話，用「同時進行別的動作」是很有效的表現方法。畫出角色疏忽了本來正在做的事的樣子，就能表現「心思被吸引，以至於疏忽了應該做的事」的強烈執著。

> 興味盎然

CHECK 02

用全身的動作來改變形象

興味盎然的情況下，身體的正面會面對對象；漠不關心的情況下，身體的正面不會面對對象。

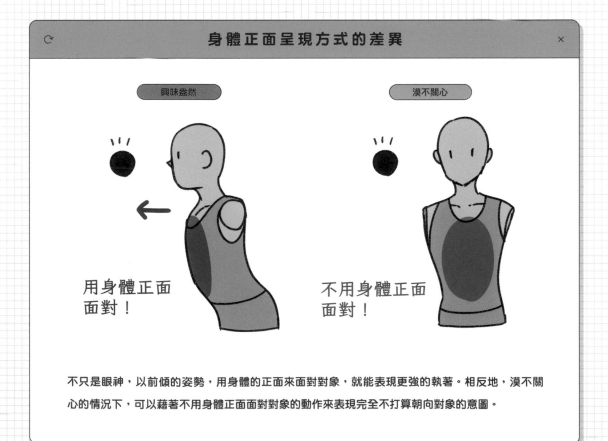

身體正面呈現方式的差異 ×

興味盎然　　　　　　　　　　漠不關心

用身體正面面對！　　　　　　不用身體正面面對！

不只是眼神，以前傾的姿勢，用身體的正面來面對對象，就能表現更強的執著。相反地，漠不關心的情況下，可以藉著不用身體正面面對對象的動作來表現完全不打算朝向對象的意圖。

MEMO
「興味盎然」與「漠不關心」
各不相同的強調方式

不只用身體的正面面對對象，而是用上半身靠近對象，將身體彎曲成如圖的「〈字形」。
這麼一來，就能表現十分感興趣，不禁傾身向前的樣子。

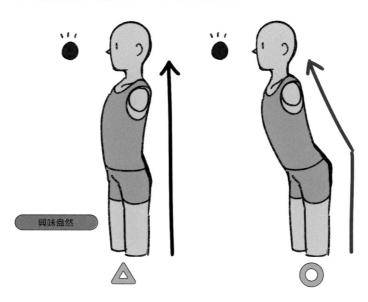

興味盎然

要表現沒有興趣的狀態，就必須先排除「沒有注意到對象的可能性」。因此，請確實描寫
「對象進入視野」的樣子。重點在於創造「明明已經進入視野，卻什麼都沒有做，只是
視而不見」的狀態。

漠不關心

沒有發現！

雖然
有發現卻
視而不見！

用身體部位的呈現方式來改變形象

興味盎然的情況下，目光會看著對象；漠不關心的情況下，目光不會看著對象。

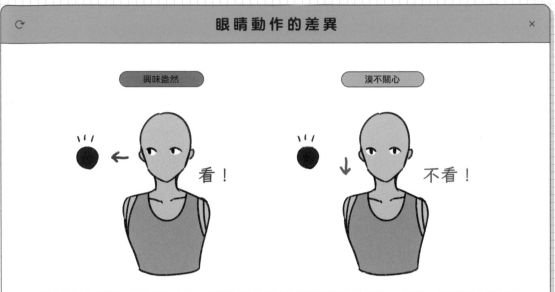

顯示是否有興趣的身體部位之中，最重要的就是接收視覺情報的「眼睛」。因此，即使軀幹或臉部朝向相反的方向，只要視線投射在對象上，就能表現「有興趣」的樣子。相反地，如果視線沒有看著對象，就能表現「沒有興趣」的樣子。

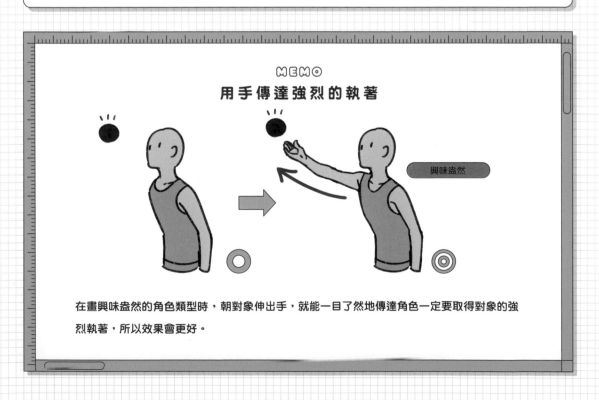

在畫興味盎然的角色類型時，朝對象伸出手，就能一目了然地傳達角色一定要取得對象的強烈執著，所以效果會更好。

COLUMN

巧妙運用不對稱手法

人類會關注「不整齊的部分」

看到圖中的 A 與 B 的時候，應該有許多人都會下意識地望向 B。人類比較容易注意到「不普通」、「與眾不同」等「不整齊的部分」。因此，如果熟悉或工整的東西有一部分變形了，視線就會被變形的部分吸引。請將這個效果利用在姿勢的表現方法上。

TYPE
A

TYPE
B

藉著不對稱的手法來製造吸引目光的重點

左右對稱的姿勢雖然有美感，卻缺乏變化與刺激，容易讓作品顯得有些單調。因此，可以將手腳的彎曲方式畫成左右不對稱的樣子，增加吸引目光的重點。舉例來說，如果是併攏雙腿的姿勢，光是將單腳稍微往後挪的小小變化，也能讓插畫變得更有魅力。

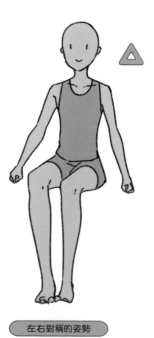

左右對稱的姿勢

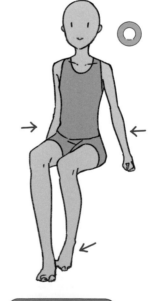

左右不對稱的姿勢

CHAPTER 04

以「表情的呈現」
表達角色性格

SECTION 01 自由創作各種表情吧

CHECK 01

臉是能直接傳達感情的部位

全身最能吸引目光的部位就是「臉」。透過表情，可以讀出「對手是否對自己抱持敵意」、「為何而高興、討厭什麼」等各式各樣的感情。在插畫中，為了傳達關於角色的情報，「表情的畫法」非常重要。如果不能確實讓觀看者了解「該角色在想什麼」，作者的意圖與角色的魅力就會減半。

CHECK 02

「能傳達角色性格的表情」的創作步驟

畫表情的方法因人而異，但本書會按照下圖的順序，介紹繪製表情的方法。

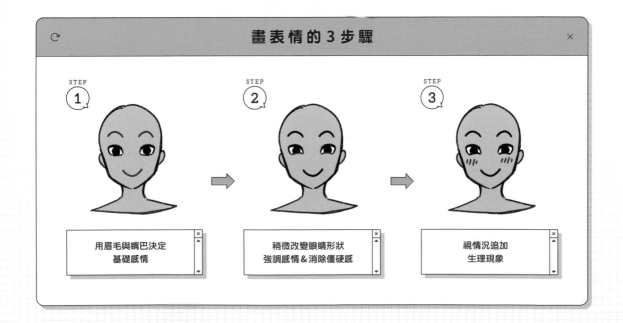

畫表情的 3 步驟

STEP 1	STEP 2	STEP 3
用眉毛與嘴巴決定 基礎感情	稍微改變眼睛形狀 強調感情&消除僵硬感	視情況追加 生理現象

SECTION 02 表情的創作方法 PART ① 【眉毛與嘴巴】

CHECK 01

感情幾乎取決於眉毛與嘴巴的形狀

要畫出複雜的感情好像很困難，但表情基本上幾乎是取決於眉毛與嘴巴的形狀。首先，請了解眉毛與嘴巴的形狀所具備的效果。眉毛與嘴巴的形狀主要有以下的種類。

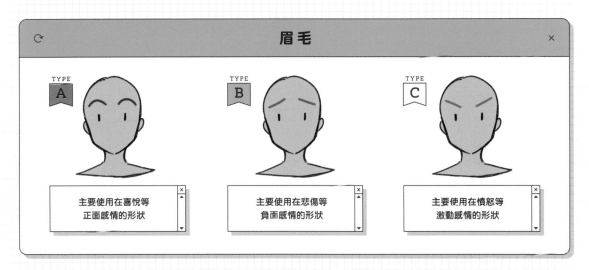

眉毛

TYPE A — 主要使用在喜悅等正面感情的形狀

TYPE B — 主要使用在悲傷等負面感情的形狀

TYPE C — 主要使用在憤怒等激動感情的形狀

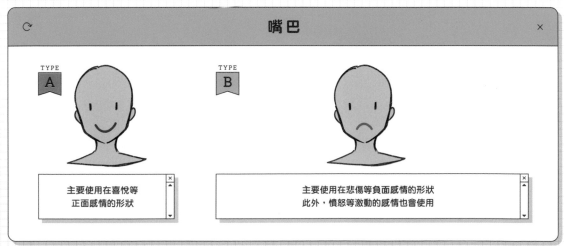

嘴巴

TYPE A — 主要使用在喜悅等正面感情的形狀

TYPE B — 主要使用在悲傷等負面感情的形狀 此外，憤怒等激動的感情也會使用

CHECK 02

用一種感情構成表情

首先,請試著畫出喜怒哀樂的單純表情。只要組合調性相似的眉毛與嘴巴,就能畫出「高興的表情」、「悲傷的表情」等。

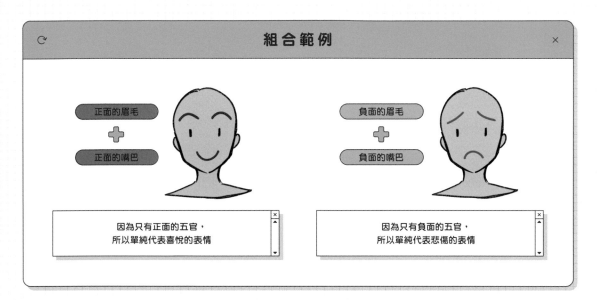

CHECK 03

組合相反的感情來構成表情

組合相反類型的眉毛與嘴巴,可以表現苦笑等「複雜的心境」。

組合方式有無數種,請多多嘗試。

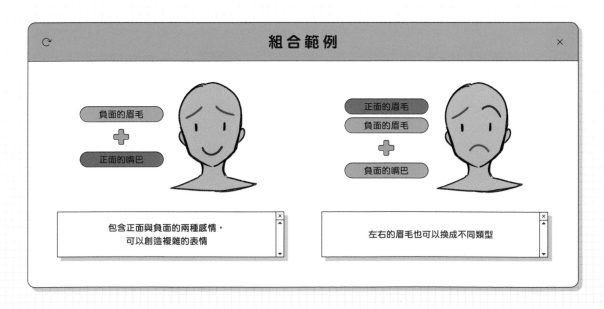

SECTION 03 表情的創作方法 PART ② 【眼睛】

CHECK 01

用眼睛的變形來強調感情

Chapter 4-2 已經提過用眉毛與嘴巴來表現感情的方法，但用眉毛與嘴巴構成
的基礎感情還可以用【眼睛的變形】來強調。眼睛形狀的主要類型如下。具體
的使用方式會在 Chapter 4-7 開始的各種表情解說中介紹。

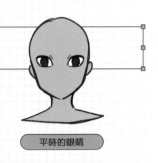

平時的眼睛

眼睛形狀的主要類型

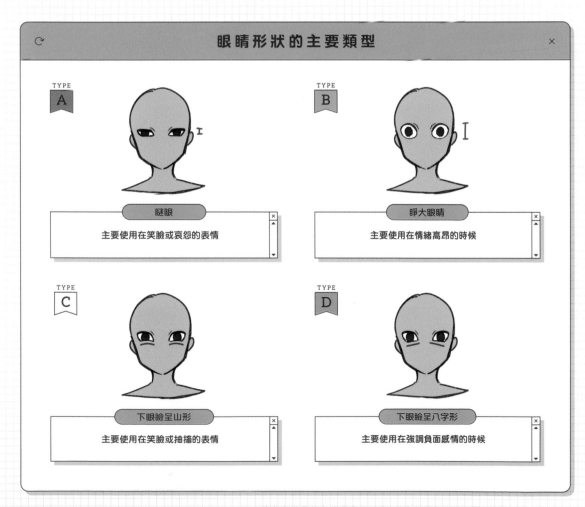

TYPE A

瞇眼

主要使用在笑臉或哀怨的表情

TYPE B

睜大眼睛

主要使用在情緒高昂的時候

TYPE C

下眼瞼呈山形

主要使用在笑臉或抽搐的表情

TYPE D

下眼瞼呈八字形

主要使用在強調負面感情的時候

MEMO
表情僵硬的原因在於「眼睛」

正所謂「眼神會說話」，眼睛是表情之中非常重要的部位。但在角色插畫中，眼睛是「角色設定的關鍵」。例如「鳳眼角色」、「垂眼角色」等，眼睛也是確立角色性格的部位，所以無法依感情表現而任意變形。

鳳眼　　　　　　　　　　　垂眼

瞇瞇眼　　　　　　　　　　三白眼

不過，就像下圖的紅線一樣，些微的線條變化也能讓表情更豐富。「笑容」、「哭臉」等感情表現明明是對的，卻覺得「表情不管怎麼畫都很僵硬」的話，請試著在眼睛部位多下一點工夫。

SECTION 04 表情的創作方法 PART ③【生理現象】

CHECK 01
用生理現象增強感情

流汗、臉紅、陰影、流淚等生理現象是為表情增添層次的有效方法。追加相同調性的生理現象，就能進一步強調感情。相反地，追加相反的生理現象，就能表現複雜的心境。

平時的笑容

追加生理現象的表情範例

範例：喜極而泣

＋　＝

範例：苦笑

＋　＝

SECTION 05 嘗試融合多種表情

CHECK 01

表情不只有喜怒哀樂

說到人的感情，腦海就會浮現「喜怒哀樂」，但人的表情並沒有單純到只用4種方式就能表現。就算同樣是笑容，「滿臉笑容」與「苦笑」給觀看者的印象也有很大的不同。要創作複雜的表情，使用融合2種感情的方法非常方便。

表情的種類 ×

首先，請確認表情的種類。表情又分成2種，分別是「現在有什麼感受」等直接傳達心情或本能慾望的【感情型】，以及根據目的的有無或行動所產生的【思考型】。以下是最具代表性的表情創作法。請參考範例頁，摸索出自己想表現的感情或思考方式吧。

感情型 ×

面無表情（平靜）（Chapter 4-7）

友善（Chapter 4-8）

滿足（Chapter 4-9）

困惑（Chapter 4-10）

羞恥心（Chapter 4-11）

悲傷（Chapter 4-12）

厭惡（Chapter 4-13）

憤怒（Chapter 4-14）

驚訝（Chapter 4-15）

思考型 ×

有氣無力（Chapter 4-16）

決心（Chapter 4-17）

算計（Chapter 4-18）

疑心（Chapter 4-19）

融合法① 【不融合】

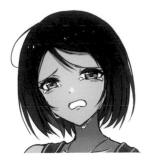

想畫有人味的角色時，複雜的表情可以增添深度，但單純想傳達「角色很悲傷」的事實的話，就不需要刻意融合，只要從【感情型】與【思考型】之中選擇一種特質來創作表情即可。

單純因悲傷而哭泣

融合法② 【感情】×【感情】

融合多種感情型表情的方法，例如【悲傷】×【憤怒】。使用這種方法就能創造出「氣哭」或「苦笑」等單靠喜怒哀樂所無法表現的複雜表情。

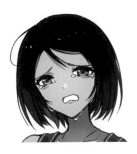

氣哭

融合法③ 【感情】×【思考】

融合多種感情型與思考型表情的方法，例如【悲傷】×【決心】。使用這種方法就能創造出「哭著下定決心」或「厭惡的同時感到懷疑」等單靠感情所無法表現的複雜表情。

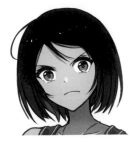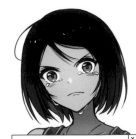

哭著下定決心

CHECK 02

有無限多種組合！實際嘗試各種不同的搭配吧

即使同樣是【憤怒】×【悲傷】的組合，根據要將哪個元素保留到什麼程度，五官的融合法會有無限多種可能。請試著只保留嘴巴的形狀，或是更改眉毛的形狀，透過不斷的嘗試來創造出理想的表情吧。實際的嘗試過程會在【Chapter 5 封面插畫 繪製過程】介紹。

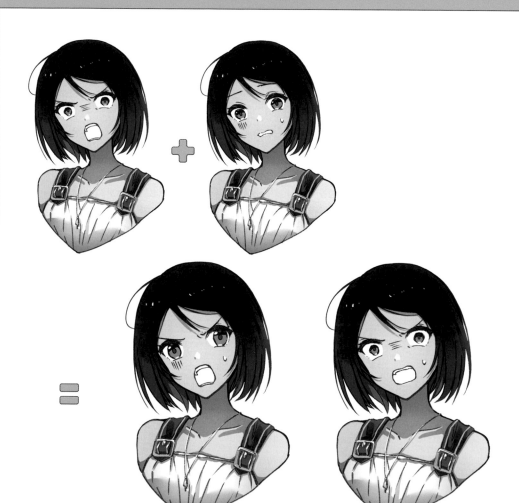

【憤怒】×【厭惡】的範例介紹

兩者都是在【憤怒】之中加上【厭惡】的插畫，但卻是不同形式的【厭惡】。

左圖用冷汗與蒼白的臉色，右圖則是用冷汗與嘴巴的形狀來增添【厭惡】。就像這樣，即使同樣是【憤怒】×【厭惡】，將什麼部位保留到什麼程度也會影響整體氛圍。

SECTION 06 相乘效果與落差，要選擇何者？

角色的形象會根據表情與姿勢的組合而大幅改變。組合方式主要可以分成「相乘效果」與「落差」這2種。請按照想給觀看者什麼樣的印象，來決定姿勢 × 表情的組合吧。

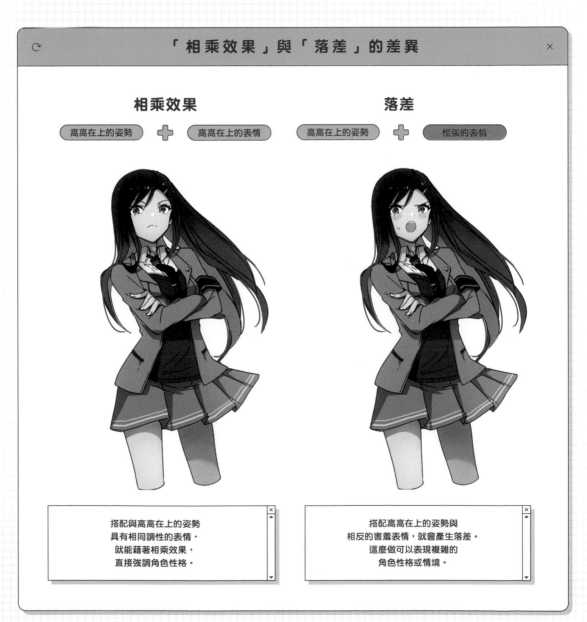

「相乘效果」與「落差」的差異

相乘效果

高高在上的姿勢 ＋ 高高在上的表情

搭配與高高在上的姿勢
具有相同調性的表情，
就能藉著相乘效果，
直接強調角色性格。

落差

高高在上的姿勢 ＋ 慌張的表情

搭配高高在上的姿勢與
相反的害羞表情，就會產生落差。
這麼做可以表現複雜的
角色性格或情境。

CHAPTER 04 以「表情的呈現」表達角色性格

SECTION 07

表情的呈現
面無表情（平靜）

面無表情（平靜）是感情不足以反映在表情上，或是不將感情表露在外的狀態。

基本的眉毛與嘴巴形狀

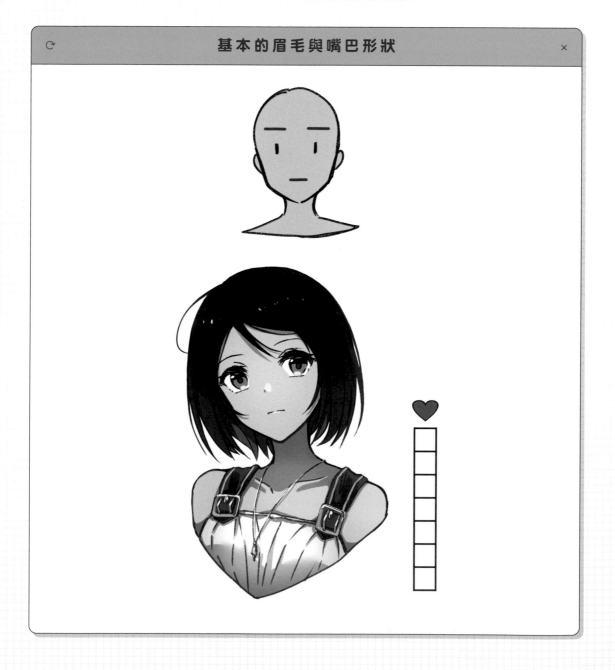

【面無表情（平靜）】的眉毛畫法

畫出接近直線的眉毛，就能表現沒有感情的樣子。愈接近山形或八字形，就愈容易產生感情，所以請注意。

【面無表情（平靜）】的嘴巴畫法

畫出接近直線的嘴巴，就能表現沒有感情的樣子。與眉毛相同，不論凹凸，畫得愈接近弓形，就愈容易產生感情，所以請注意。

MEMO
畫嘴巴時的注意點

張開嘴巴的情況下，為了避免偏向特定的感情，請畫成接近橢圓的形狀。

【面無表情（平靜）】的眼睛畫法

在畫面無表情（平靜）時，請按照角色設計所決定的睫毛與黑眼珠，畫出沒有變形的垂眼或三白眼等特徵。

MEMO
用上眼瞼與黑眼珠來設計眼睛

上眼瞼接近「倒八字形」，就能表現強勢或有活力的樣子。相反地，畫成「八字形」，就能傳達弱勢或沉穩的形象。

黑眼珠愈大，給人的印象愈溫和；黑眼珠愈小，則愈能表現強勢或瞪視般的銳利眼神。進行角色設計，或是繪製不同角色的時候，請按照這個法則，決定加上感情之前的基礎眼形吧。

SECTION 08　表情的呈現
友善

友善是信任對手，並表達好意的狀態。請用開朗微笑的樣子來表現。

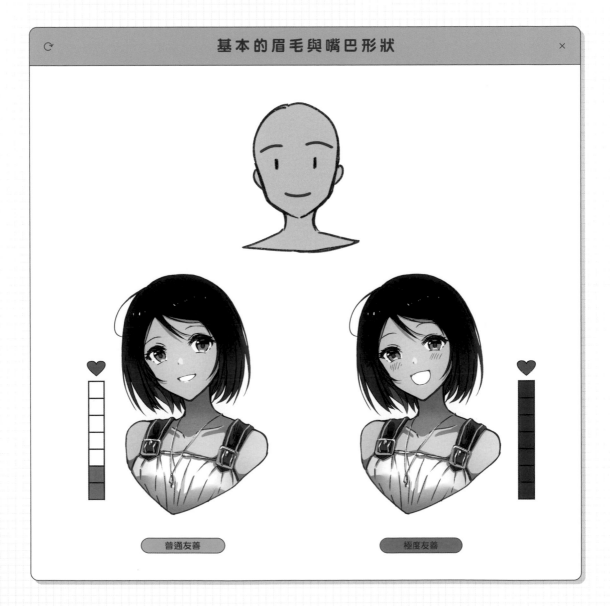

基本的眉毛與嘴巴形狀

普通友善

極度友善

【友善】的眉毛畫法

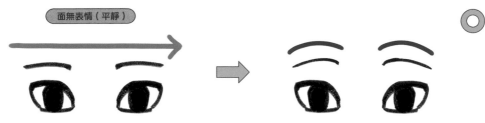

友善是正面的感情。**將眉毛抬高成山形**,就能表現興奮感。要畫友善表情的時候,可以將眉毛畫成平緩的山形,表現溫和的喜悅。

想要進一步強調的時候……

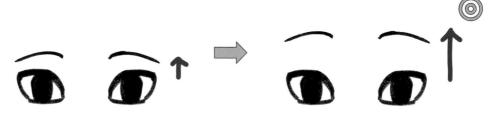

如果眼睛與眉毛較近,眼神會變得更強,成為壓迫感較重的表情。為了進一步強調信任對手且感到安心的樣子,請將眉毛的位置提高,讓眼睛離眉毛遠一點。

MEMO
將眉毛形狀畫得自然的訣竅

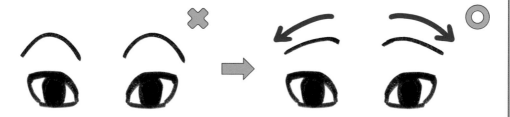

畫成太過陡峭的山形,高興的感情會過於強烈,失去安心感與溫和感。雖然同樣是山形,但想表現友善態度的時候,請畫成「接近八字形的山形眉毛」。

【友善】的嘴巴畫法

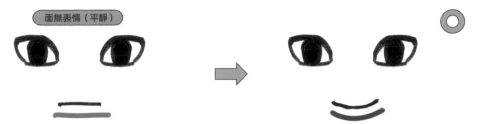

面無表情（平靜）

因為是正面的感情，所以請**將嘴巴畫成平緩的U字形**。使用不過度彎曲的曲線，可以表現稍微揚起嘴角的微笑。

想要進一步強調的時候……

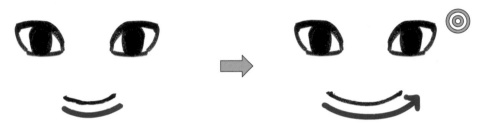

感情愈激昂，嘴角愈容易往兩側延伸。將嘴巴畫得更大，可以表現嘴角延伸的樣子。想要傳達強烈的喜悅時，將嘴巴畫得更大是很有效的方法。

MEMO
將上唇畫成直線的形狀

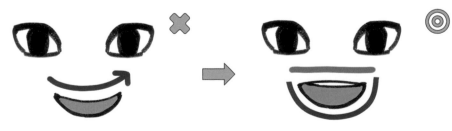

在畫張開的嘴巴時，請畫成「**上唇是直線的半月形**」。將下唇畫成帶有正面形象的U字形，並將上唇畫成直線，就能表現溫和的微笑。如果像左圖一樣，連上唇也畫成曲線，人中就會拉長，變成竊笑的表情，請注意。

【友善】的眼睛畫法

面無表情（平靜）

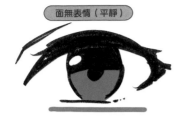 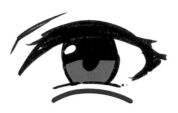

微笑會讓嘴角上揚，所以臉頰也會隨之抬高。為了表現這副模樣，相較於面無表情（平靜），下眼瞼要畫成平緩的山形。

想要進一步強調的時候……

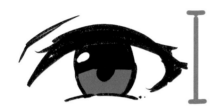 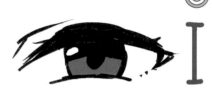

感情愈強烈，臉頰抬高的幅度就愈大，讓眼睛因此瞇起。想畫出笑意更強的表情時，請畫成比平時還要細長的眼睛。

MEMO
露出笑容時的眼睛簡化法

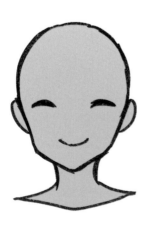

在畫笑容的時候，也可以用如圖的一條曲線來表現眼睛。這是將「瞇起眼睛」的狀態簡化，用一條線來表現的畫法。因此，實際上並不表示眼睛是閉起來的。

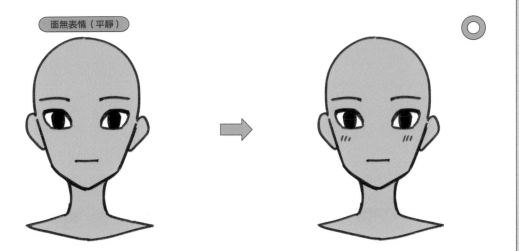

面無表情（平靜）

內心帶有好感的時候，給人一種容易臉紅的印象。因此，只要將臉頰畫成如右圖的臉紅模樣，就能表現友善的感情。想加強友善的態度時，請試著加上「臉紅」的特徵。

想要進一步強調的時候……

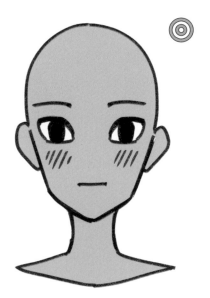

擴大臉紅的範圍，就能表現更強烈的感情。畫得太紅會顯得像是亢奮狀態，所以想畫友善表情的時候，染上淡淡紅暈的表現比較有效。

CHAPTER 04 以「表情的呈現」表達角色性格

SECTION

09

表情的呈現
滿足

滿足是對現狀沒有怨言，感到心滿意足的狀態。請用閃閃發亮的眼神與微笑的樣子來表現。

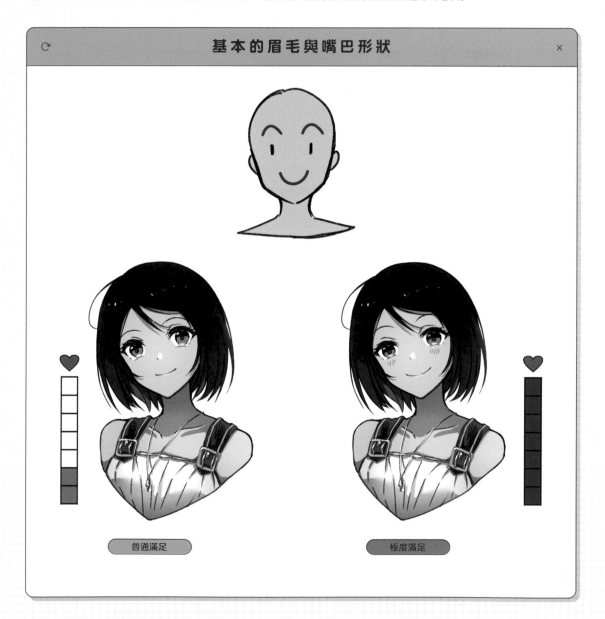

基本的眉毛與嘴巴形狀

普通滿足

極度滿足

【 滿足 】的眉毛畫法

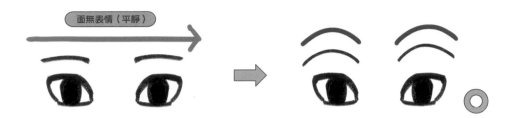

面無表情（平靜）

滿足是正面的感情。與奮的感情會讓眉毛抬高，變成山形。為了表現情緒因喜悅而亢奮的樣子，山形的角度比友善（→ Chapter 4-8）更陡峭一點，會比較容易表達滿足的感覺。

想要進一步強調的時候……

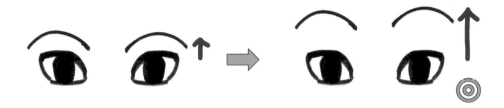

如果眼睛與眉毛較近，眼神會變得更強，成為壓迫感較重的表情。為了表現沉浸在幸福中的樣子，請讓眼睛離眉毛遠一點。

MEMO
用陡峭的山形眉毛創造「笑咪咪」的表情

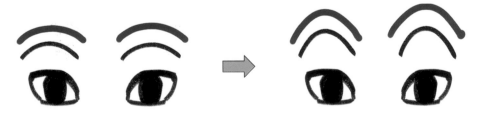

將眉毛畫成陡峭的山形，就能表現笑咪咪的樣子。畫得太過火會顯得不自然，或是變成詭異的笑容，所以除非想要表現詭異的感覺，否則都要注意。

【滿足】的嘴巴畫法

因為是正面的感情，所以請**將嘴巴畫成 U 字形**，表現嘴角上揚的樣子。為了呈現情緒亢奮的樣子，嘴角上揚的幅度比友善（→ Chapter 4-8）更大，會比較有效。

想要進一步強調的時候……

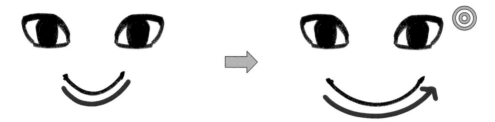

將嘴巴畫得更大，就可以表現高昂的感情。另外，將曲線畫得更彎，就會從「微笑」變得更像是「竊笑」。

MEMO
嘴角上揚就會變成笑容

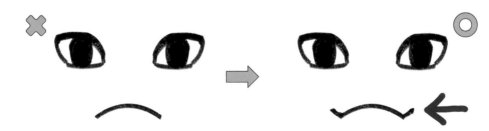

表現滿足感的嘴巴形狀基本上都是 U 形，但就算是山形的嘴巴，只要嘴角上揚，看起來就會像是笑容。雖然不是暢快的笑容，但想要隱含喜悅的感情時，這種嘴形很有效。另外，這種嘴形在畫「得意的表情」時也能使用。

【滿足】的眼睛畫法

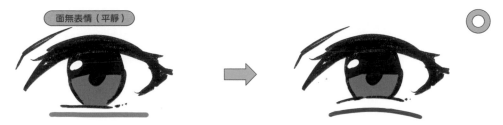

笑容會讓嘴角上揚，所以臉頰也會隨之抬高。為了表現這副模樣，相較於面無表情（平靜），下眼瞼要畫成山形。

想要進一步強調的時候……

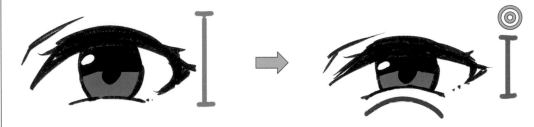

感情愈強烈，臉頰抬高的幅度就愈大，讓眼睛因此瞇起。想畫出滿足感更強的表情時，請畫成細長的眼睛。另外，用較彎的曲線來畫下眼瞼，就能表現興奮的狀態，構成無法壓抑喜悅的竊笑表情。

MEMO
讓黑眼珠配合彎曲的下眼瞼

單獨將下眼瞼畫成彎曲的樣子也有效果，但如果能像上圖一樣，讓黑眼珠配合彎曲的下眼瞼，就能進一步強調笑容。

【滿足】的臉紅畫法

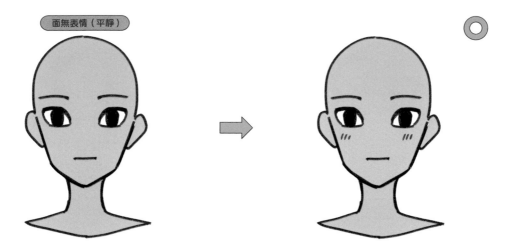

人在興奮的時候，臉頰會泛紅。因此，臉紅可以表現沉浸在滿足感之中的樣子。

想要進一步強調的時候……

擴大臉紅的範圍，就能表現更強烈的滿足感。**泛紅愈明顯就愈能表現興奮的狀態，所以當滿足的感情愈強烈，就愈適合用紅通通的臉頰來表現。**

SECTION **10** 表情的呈現
困惑

困惑是發生意料之外的事情，或是價值觀與想法跟周圍的人有落差而不知所措的狀態。請用**皺起眉頭的困擾神情**來表現。

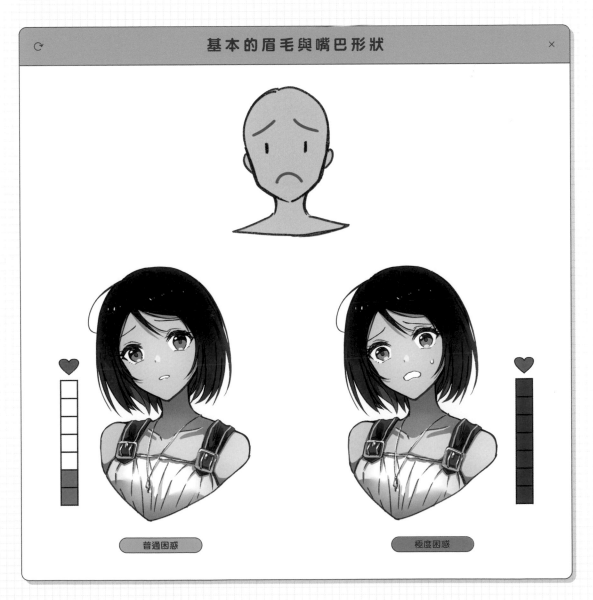

基本的眉毛與嘴巴形狀

普通困惑

極度困惑

【困惑】的眉毛畫法

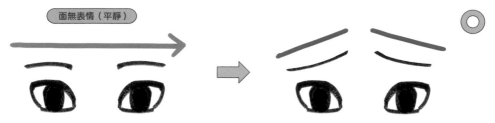

因為是稍偏負面的感情,所以請**將眉毛畫成八字形**。畫成八字形,就能表現皺起眉頭的樣子,傳達對現狀的不滿。

想要進一步強調的時候……

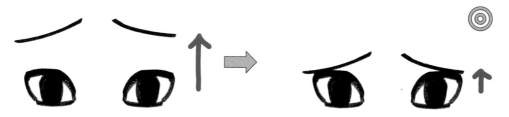

將眉毛的位置降低,讓眼睛靠近眉毛,眼神就會變得更強,所以能表現更強的感情。將八字的角度畫得更斜,就會給人眉頭深鎖的印象。

MEMO
增強感情的眉形

畫出八字形的時候,讓眉毛彎曲成弓形就能有效強調八字的形狀。

【困惑】的嘴巴畫法

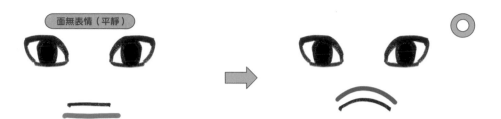

面無表情（平靜）

因為是負面的感情，所以要垂下嘴角，**將嘴巴畫成山形**。這麼一來，比起面無表情的直線嘴形，更能表現用力閉緊嘴巴的樣子。

想要進一步強調的時候……

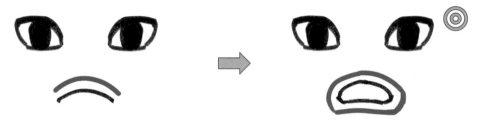

想表現目瞪口呆的狀態時，**請畫成張開的嘴巴**。這麼做可以加強無法接受現狀，像是失了魂一般的印象。

MEMO
在畫張開嘴巴時的訣竅

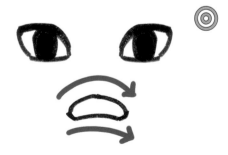

將張開的下唇與上唇畫成山形，使整張嘴巴都呈現山形，可以有效強調負面的印象。

【困惑】的眼睛畫法

面無表情（平靜）

與眉毛相同，將眼睛畫成八字形也能加強負面的印象。只不過，上眼瞼是會直接關係到垂眼或鳳眼等角色設定的部分，所以不能更改。因此，**將下眼瞼稍微畫成八字形，就能進一步強調困擾的樣子。**

想要進一步強調的時候……

睜大眼睛，就能表現高昂的感情。另外，將黑眼珠畫得稍微小一點，眼睛就會睜得更大，可以強調感情的強度。

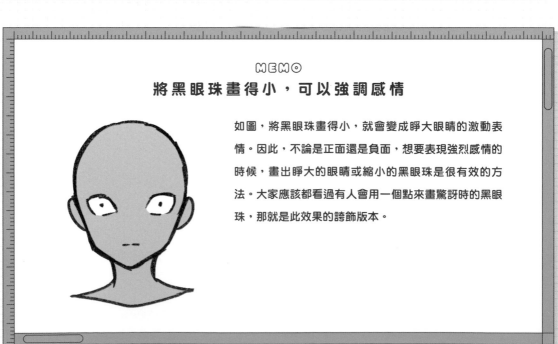

MEMO
將黑眼珠畫得小，可以強調感情

如圖，將黑眼珠畫得小，就會變成睜大眼睛的激動表情。因此，不論是正面還是負面，想要表現強烈感情的時候，畫出睜大的眼睛或縮小的黑眼珠是很有效的方法。大家應該都看過有人會用一個點來畫驚訝時的黑眼珠，那就是此效果的誇飾版本。

【困惑】的冷汗畫法 ↻ ✕

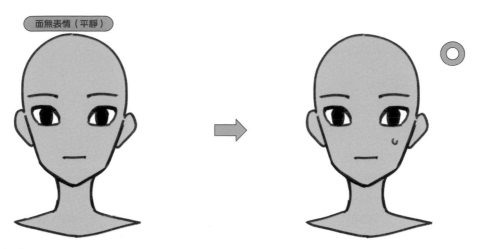

面無表情（平靜）

追加「冷汗」，就能表現慌張到臉色發白的樣子。如圖，光是在面無表情的臉上追加冷汗，就能表現困惑的樣子。再加上困惑的眉毛與嘴巴形狀，就能表現更強烈的感情。

想要進一步強調的時候……

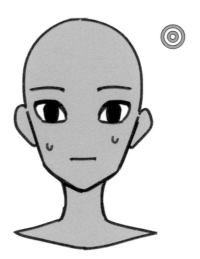

冷汗的數量愈多，就愈能表現強烈的慌張情緒。額頭或臉頰輪廓的汗有可能會被當成「因為天氣熱而流的汗」。因此，畫在靠近眼睛的臉頰上，比較容易看得出是「感情所造成的冷汗」。

SECTION 11

表情的呈現
羞恥心

羞恥心是對自己所處的狀況感到害羞的狀態。基本上，為困惑的表情（→Chapter 4-10）加上「臉紅」就能表現害羞的心情。

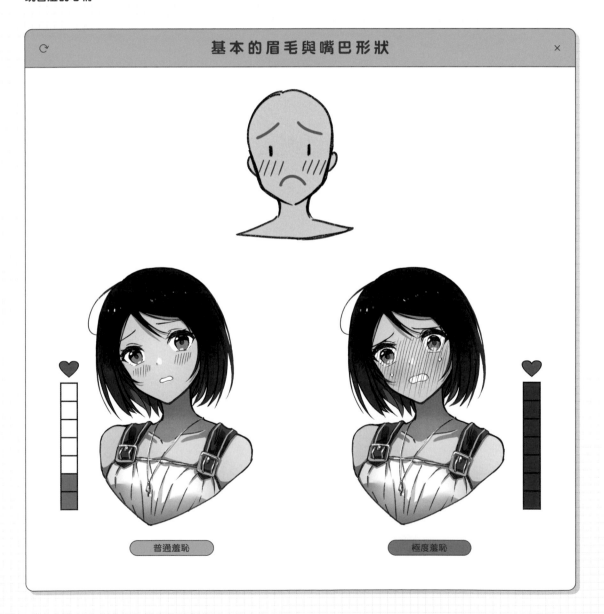

基本的眉毛與嘴巴形狀

普通羞恥　　　　　　　　　極度羞恥

面無表情（平靜）

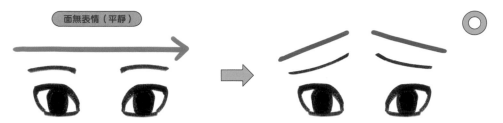

基本上，羞恥心的表情可以用困惑的表情＋臉紅來組成。為了表現困惑（→ Chapter 4-10），請將眉毛畫成八字形。

想要進一步強調的時候……

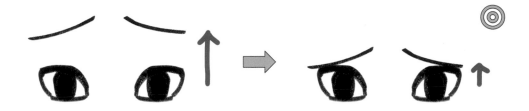

眼睛靠近眉毛，眼神就會變得更強，所以能表現強烈的感情。另外，將八字形的角度畫得更斜，也能表現強烈的感情。

【羞恥心】的嘴巴畫法

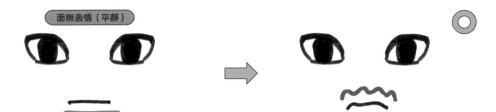

為了表現害羞到無地自容與難受的心情,請將嘴巴畫成扭曲的波浪狀。這麼做可以表現嘴巴顫抖的樣子。

想要進一步強調的時候……

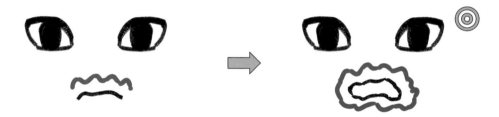

嘴巴張開並顫抖,就能傳達更加慌張的情緒。想表現強烈的羞恥心時,請畫出張開且扭曲成波浪狀的嘴巴。

MEMO
以「困惑」的表情為基礎來畫會比較容易

基本上,羞恥心很類似困惑(→Chapter 4-10),所以將嘴巴整體的輪廓畫成接近山形,就會變成帶有負面印象的表情。

【羞恥心】的眼睛畫法

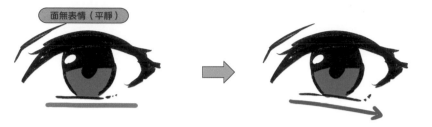

面無表情（平靜）

與困惑的表情（→ Chapter 4-10）相同，請將下眼瞼畫成稍偏八字形，強調困擾的樣子。

想 要 進 一 步 強 調 的 時 候 ……

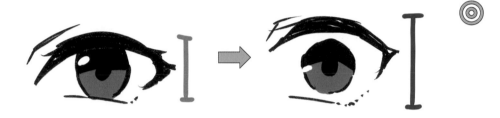

睜大眼睛，就能表現高昂的感情。將黑眼珠畫得稍微小一點，可以進一步強調睜大眼睛的樣子。

MEMO
用扭曲的黑眼珠表現淚眼汪汪的樣子

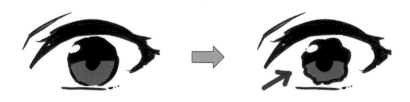

普通的黑眼珠形狀也足以表現羞恥心，但想畫出更慌張的模樣時，可以將黑眼珠的輪廓畫成波浪狀。這麼做可以表現即將哭泣時，眼裡湧出淚水的狀態。這種畫法也可以應用在困惑（→ Chapter 4-10）或悲傷（→ Chapter 4-12）的表情。

【羞恥心】的臉紅＋冷汗畫法

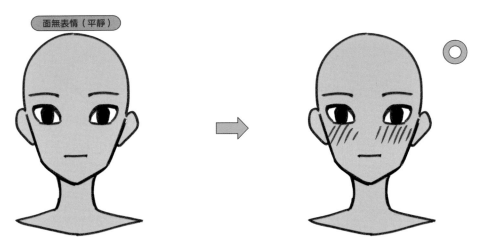

面無表情（平靜）

出糗的時候，焦慮的情緒會讓臉變紅。雖然同樣是臉紅，但不像友善（→ Chapter 4-8）或滿足（→ Chapter 4-9）那麼溫和的臉紅，羞恥心的臉紅比較像是激動到全身的血都隨之沸騰，使臉頰發燙的模樣。因此，將斜線畫得更豪放，或是將紅暈擴大到眼睛附近是很有效的方法。

想要進一步強調的時候……

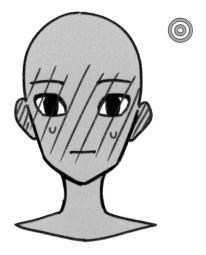

擴大紅暈的範圍，就能表現強烈的感情。將整張臉甚至耳朵都畫成紅色，效果會更明顯。另外，追加冷汗也可以表現焦慮的情緒。

SECTION

12

表情的呈現
悲傷

悲傷是體驗了不幸的事或挫折，因而感到痛苦的狀態。請用即將哭泣，或是正在哭泣的樣子來表現。

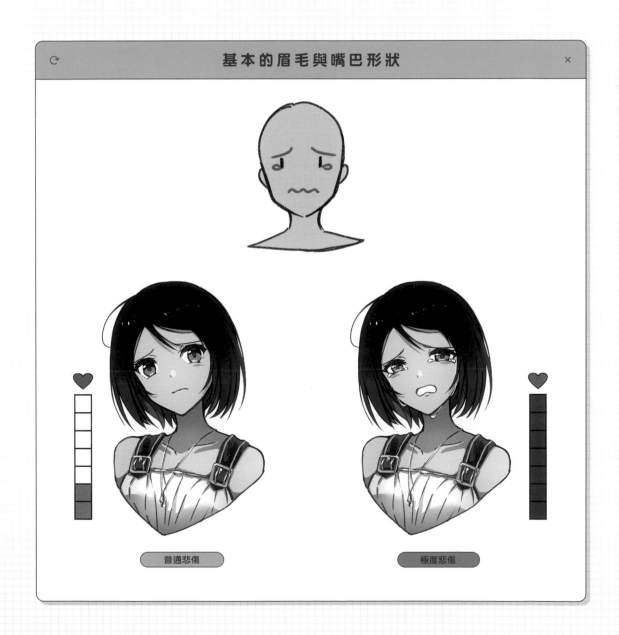

基本的眉毛與嘴巴形狀

普通悲傷

極度悲傷

【悲傷】的眉毛畫法

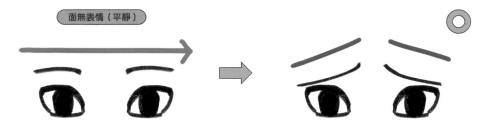

因為是強烈的負面感情，所以請**將眉毛排列成八字形**。另外，為了表現臉部因痛苦而皺起的樣子，**請讓眉毛靠近眼睛。**

想要進一步強調的時候……

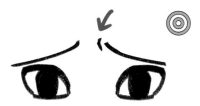

為眉頭加上皺紋，就會給人正在努力強忍眼淚的印象，可以表現更強烈的痛苦。

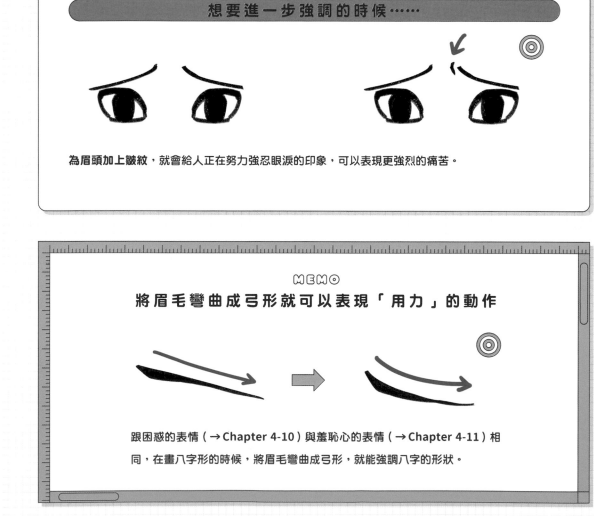

MEMO
將眉毛彎曲成弓形就可以表現「用力」的動作

跟困惑的表情（→Chapter 4-10）與羞恥心的表情（→Chapter 4-11）相同，在畫八字形的時候，將眉毛彎曲成弓形，就能強調八字的形狀。

【悲傷】的嘴巴畫法

面無表情（平靜）

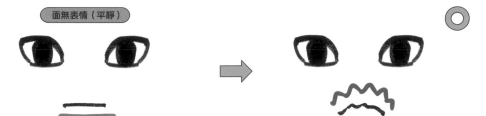

因為是負面感情，所以請**將嘴巴畫成山形**。為了表現顫抖著強忍眼淚的樣子，將線條畫成細小的波浪狀會更有效。

想要進一步強調的時候……

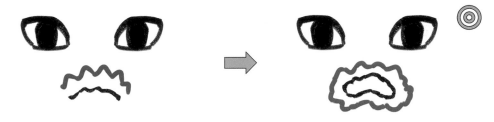

悲傷的情緒一旦變強，就會進入「放聲大哭」的狀態，所以就算還沒有哭出來，**張開嘴巴也能表現即將哭泣的樣子**。在畫張開的嘴巴時，將下唇與上唇都畫成山形，讓整張嘴巴都呈現山形，效果會更好。

MEMO
加上皺紋就能表現嘴巴的「扭曲」

想要進一步強調悲傷的時候，請在嘴唇下方加上皺紋。

讓嘴巴扭曲到產生皺紋的地步，就能表現正在顫抖的樣子。

【悲傷】的眼睛畫法

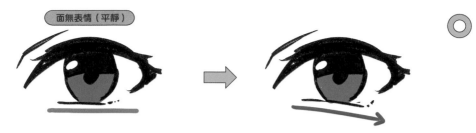

與困惑的表情（→Chapter 4-10）相同，為了在不改變角色既有眼形的情況下製造負面的印象，請**將下眼瞼稍微畫成八字形。**

想要進一步強調的時候……

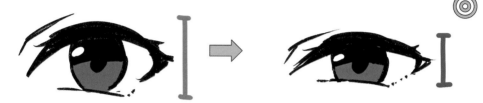

當快要哭出來的時候，臉部會不自覺地用力，讓五官往臉部中心皺起。為了表現這種用力的模樣，**請讓眼睛瞇起來。**在畫帶著強烈悲傷的表情時，想像「五官因為臉部的扭曲而皺起的樣子」會比較容易。

MEMO
增加光點來呈現眼睛的濕潤

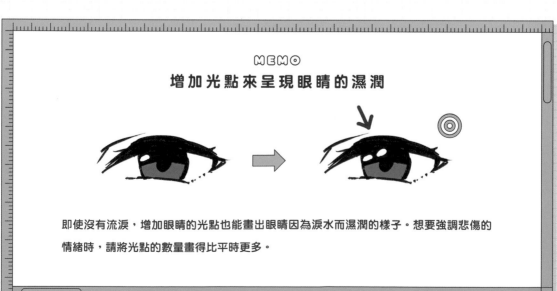

即使沒有流淚，增加眼睛的光點也能畫出眼睛因為淚水而濕潤的樣子。想要強調悲傷的情緒時，請將光點的數量畫得比平時更多。

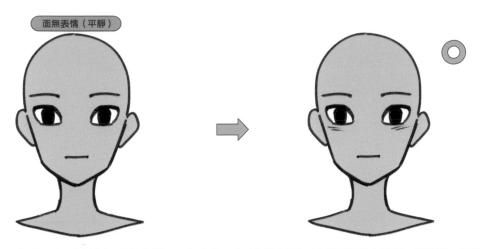

面無表情（平靜）

為了表現眼睛因為流淚而發紅的樣子，在眼睛下方或眼睛周圍、鼻子周圍畫上紅暈，就能進一步強調悲傷。

想要進一步強調的時候……

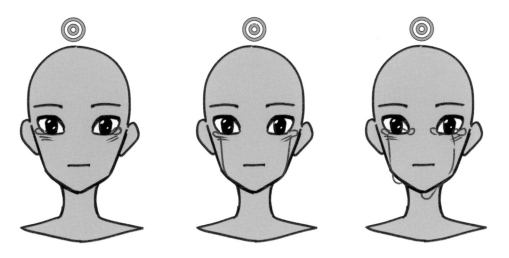

請追加眼淚。如圖，眼淚會依量的不同而給人不同的印象。

另外，請根據悲傷的強度，選擇眼眶含淚、流下兩道眼淚、整張臉都被眼淚浸濕等不同的淚水量。

SECTION 13

表情的呈現
厭惡

厭惡是對人或物表達抗拒、感到不悅的狀態。請用臉部抽搐、毛骨悚然的樣子來表現。

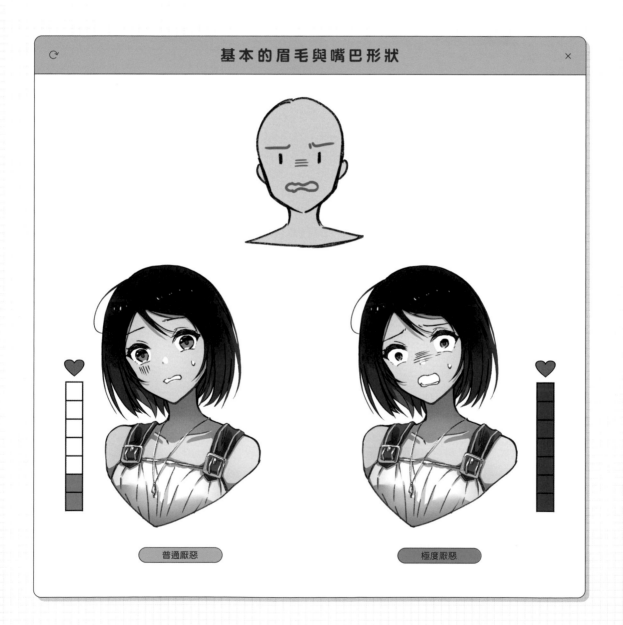

基本的眉毛與嘴巴形狀

普通厭惡

極度厭惡

⟳ 　　　　　　【 厭惡 】的眉毛畫法　　　　　　 ×

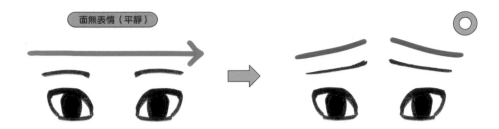

面無表情（平靜）

厭惡是負面的感情，所以基本上要將眉毛排列成八字形。

想 要 進 一 步 強 調 的 時 候 ……

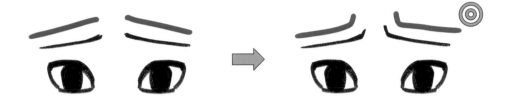

如圖，在眉頭處加上角度，就能表現皺起眉頭的樣子。讓臉部用力，會比較容易傳達厭惡感。

MEMO
在眉頭處加上皺紋，可以表現僵硬感

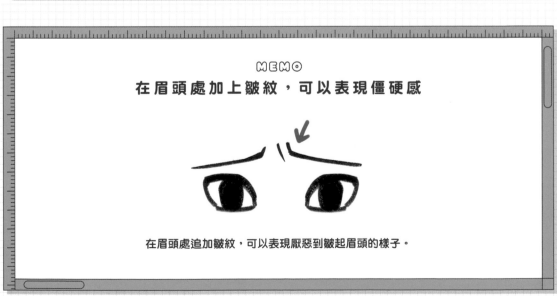

在眉頭處追加皺紋，可以表現厭惡到皺起眉頭的樣子。

【厭惡】的嘴巴畫法

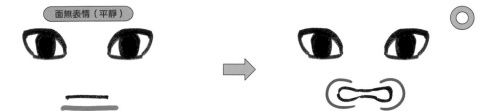

請將嘴巴兩端畫成勉強張開的形狀,製造**抽搐般的僵硬表情**。另外,半張開的嘴巴也可以表現目瞪口呆的樣子。

想要進一步強調的時候……

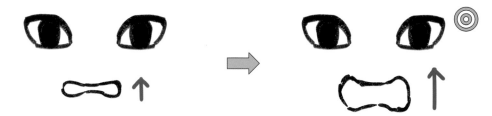

大幅張開嘴巴,可以表現錯愕到下巴快要掉下來的樣子。這麼做可以傳達目瞪口呆的厭惡感。

MEMO
用嘴巴的皺紋表現抽搐的樣子

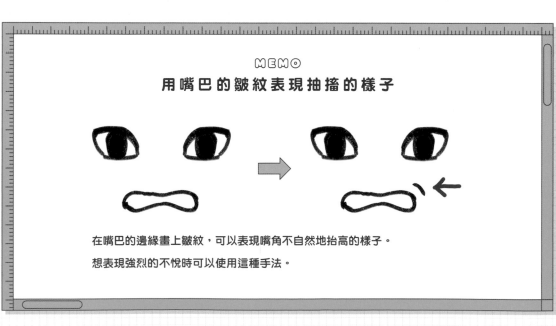

在嘴巴的邊緣畫上皺紋,可以表現嘴角不自然地抬高的樣子。

想表現強烈的不悅時可以使用這種手法。

【厭惡】的眼睛畫法

面無表情（平靜）

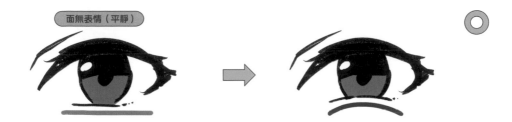

感到厭惡的時候，整張臉會從臉頰開始緊繃，導致眼睛抽搐。為了表現這副模樣，請將下眼瞼畫成山形，表現臉頰抬起的樣子。如果要讓眼睛抽搐，光是單邊眼睛也有效果。

想要進一步強調的時候……

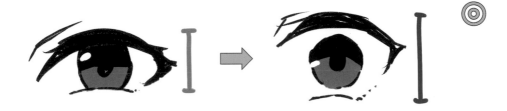

睜大眼睛，就能表現高昂的感情。除此之外，將黑眼珠畫得稍微小一點，可以進一步強調睜大眼睛的樣子。

MEMO
去掉光點可以消除活力

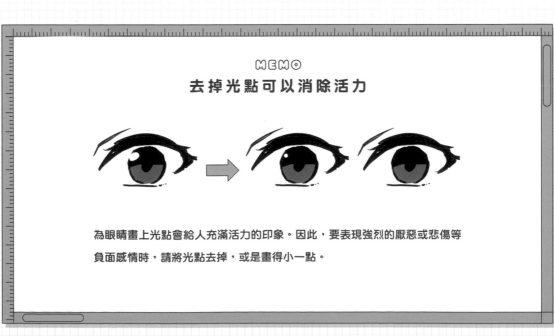

為眼睛畫上光點會給人充滿活力的印象。因此，要表現強烈的厭惡或悲傷等負面感情時，請將光點去掉，或是畫得小一點。

【厭惡】的臉色發白＋冷汗畫法

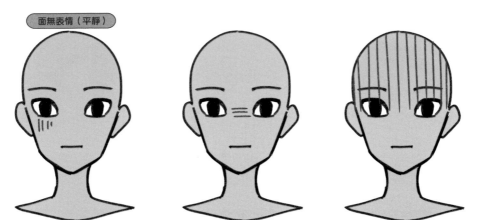

追加**臉色發白的特徵**，就能表現出「感到毛骨悚然的心情」。臉色發白的畫法如上圖，有各式各樣的種類。

想要進一步強調的時候……

請加上冷汗，強調不知所措的樣子吧。臉色發白與冷汗都是失去血色時會有的生理現象，組合這些特徵就能強調背脊發寒的形象。

表情的呈現
憤怒

憤怒是對討厭的事等現狀感到不滿，因而不隱藏心中的煩躁，將情緒表現在外的狀態。請用吊起眉尾、情緒爆發的樣子來表現。

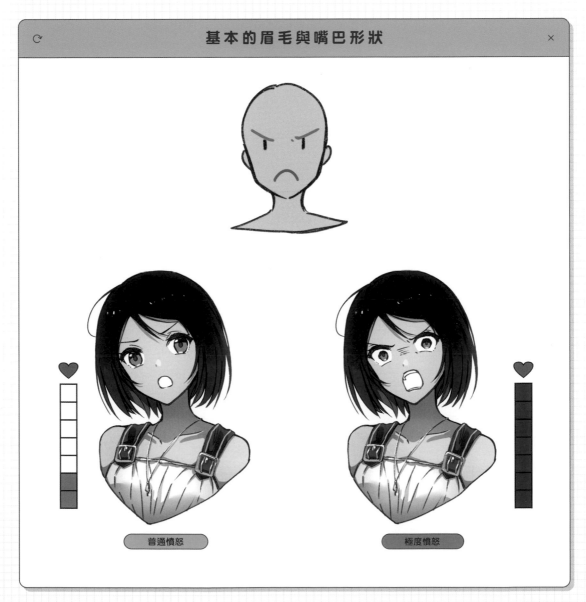

基本的眉毛與嘴巴形狀

普通憤怒

極度憤怒

【憤怒】的眉毛畫法

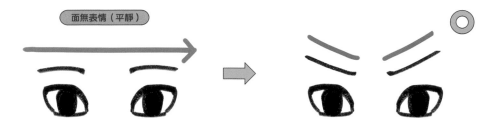

面無表情（平靜）

困惑、羞恥心、悲傷、厭惡等感情都只是單方面覺得「不開心」的感情。雖然同樣是負面感情，但憤怒是主動對周遭表達不悅的情緒。因此，請將眉毛排列成倒八字形，表現強勢表達意見的樣子。

想要進一步強調的時候……

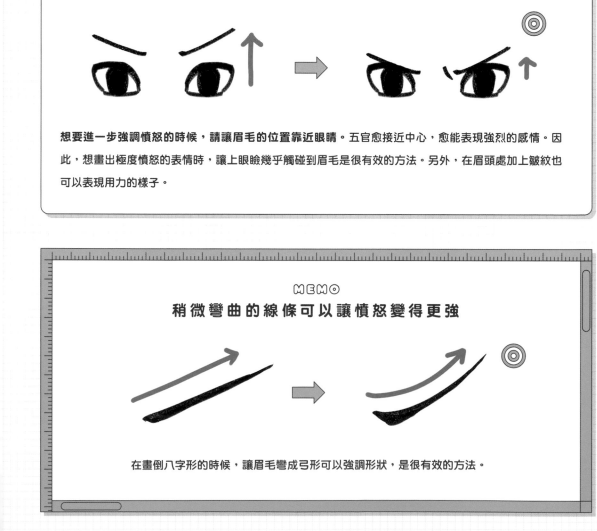

想要進一步強調憤怒的時候，請讓眉毛的位置靠近眼睛。五官愈接近中心，愈能表現強烈的感情。因此，想畫出極度憤怒的表情時，讓上眼瞼幾乎觸碰到眉毛是很有效的方法。另外，在眉頭處加上皺紋也可以表現用力的樣子。

MEMO
稍微彎曲的線條可以讓憤怒變得更強

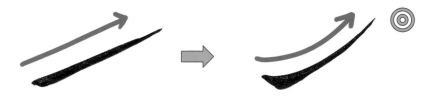

在畫倒八字形的時候，讓眉毛彎成弓形可以強調形狀，是很有效的方法。

【憤怒】的嘴巴畫法

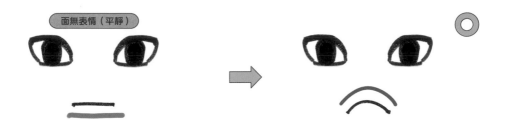

因為是負面的感情，所以請讓嘴角下垂，將嘴巴畫成山形。這麼做可以表現嘴角因為憤怒而過度用力的樣子。

想要進一步強調的時候……

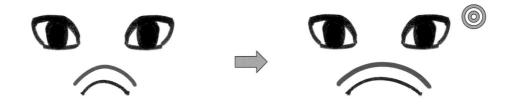

請將嘴巴畫得更大，表現更用力閉緊嘴巴的樣子。這麼做可以傳達不打算讓步的頑固心態。

MEMO
能傳達「憤怒的強度」的嘴巴形狀

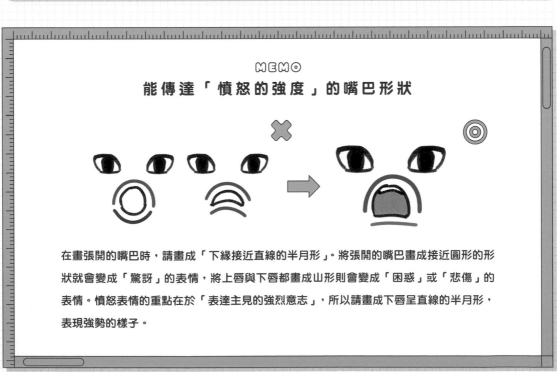

在畫張開的嘴巴時，請畫成「下緣接近直線的半月形」。將張開的嘴巴畫成接近圓形的形狀就會變成「驚訝」的表情，將上唇與下唇都畫成山形則會變成「困惑」或「悲傷」的表情。憤怒表情的重點在於「表達主見的強烈意志」，所以請畫成下唇呈直線的半月形，表現強勢的樣子。

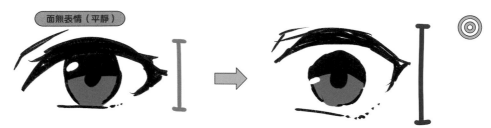

【憤怒】的眼睛畫法

眉毛的角度就足以表現憤怒的感情,所以眼睛的形狀可以維持平時的樣子。不過,想要進一步強調的時候,畫出睜大且黑眼珠縮小的眼睛,就可以表現高昂的感情。

【憤怒】的陰影畫法

在眼睛或額頭追加陰影,就能表現壓迫感。陰影的畫法有圖中的種類。

SECTION 15

表情的呈現
驚訝

驚訝是發生了超出自己的預料或想像的事，所以思緒跟不上現實的狀態。請用不知所措、面對未知事物而陷入混亂的樣子來表現。

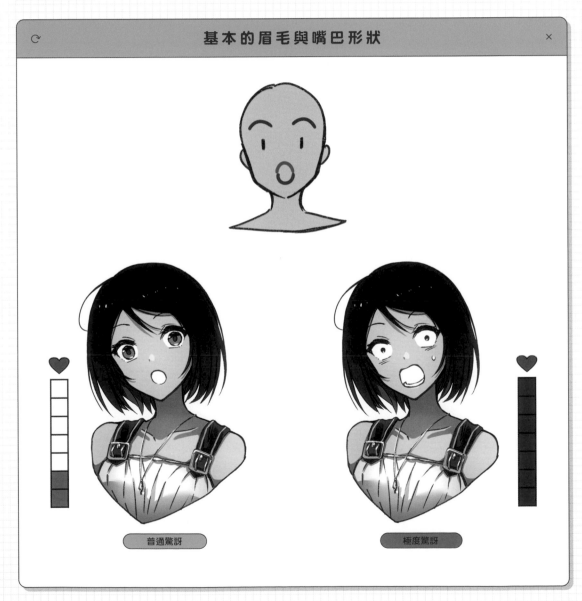

基本的眉毛與嘴巴形狀

普通驚訝

極度驚訝

【驚訝】的眉毛畫法

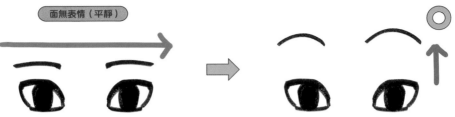

驚訝是面臨預料之外的事，所以思緒跟不上現實的狀態。因此，驚訝的基礎感情既不正面也不負面。基於這個原因，與其說是用眉毛表達感情，不如說是因為驚訝得睜大眼睛的關係，眉毛才會跟著大幅抬高。

【驚訝】的嘴巴畫法

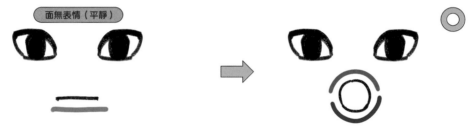

因為既不是正面也不是負面的感情，所以融入兩種元素，畫出接近圓形的嘴巴是很有效的方法。

想要進一步強調的時候……

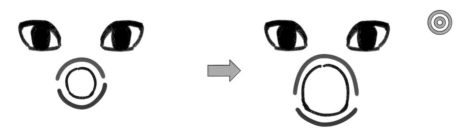

將嘴巴畫得更大，就能表現更強烈的感情。將下巴的位置降低，可以表現「驚訝得下巴都要掉下來了」的狀態。

【驚訝】的眼睛畫法

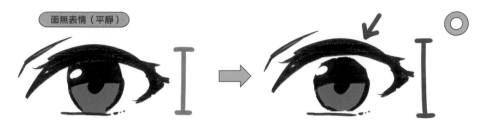

面無表情（平靜）

睜大眼睛就能表現感到驚訝的樣子。就算不將黑眼珠畫得非常小，光是將上眼瞼與黑眼珠之間的距離拉開，也會有效果。

想要進一步強調的時候……

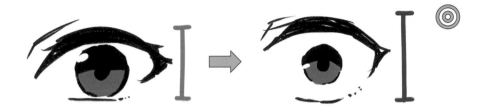

在畫睜大的眼睛，同時將黑眼珠畫得非常小，就能表現心情因驚訝而亢奮的樣子。

【驚訝】的冷汗畫法

面無表情（平靜）

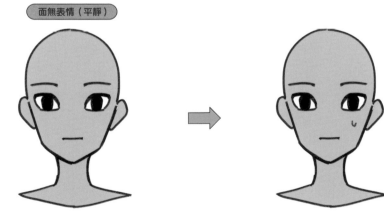

追加冷汗，就能表現驚慌到臉色發白的樣子。驚訝既不是正面也不是負面的感情，但冷汗給人的負面印象比較強，所以能製造「**不舒服的驚訝**」。

SECTION

16

表情的呈現
有氣無力

有氣無力是缺乏活力,什麼都不想做的狀態。請用使不上力、懶散的樣子來表現。

基本的眉毛與嘴巴形狀

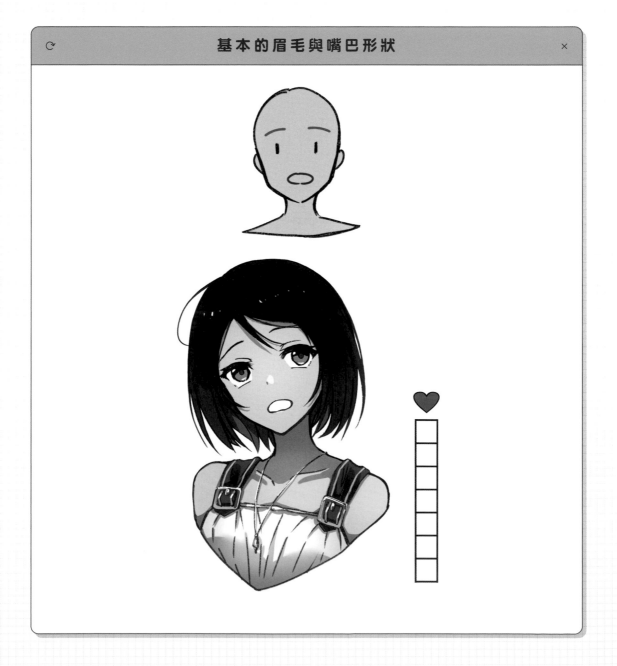

【 有氣無力 】的眉毛畫法

面無表情（平靜）

因為是身體使不上力的狀態，所以請**將眉毛畫成稍微下垂的八字形**。這麼做可以表現臉部肌肉完全放鬆的樣子。

【 有氣無力 】的嘴巴畫法

半張開嘴巴，可以表現沒有力氣閉上嘴巴的樣子。另外，形狀有些扭曲或變形的話，可以更有效地表現懶散的感覺。

MEMO
「眼睛與嘴巴的距離」會讓表情截然不同

眼睛靠近嘴巴

眼睛遠離嘴巴

嘴巴與眼睛的距離愈遠，就愈容易變成「放鬆的表情」。因此，想要畫出呆呆的表情時，請將嘴巴的位置降低；想畫出意志堅強的表情時，請將嘴巴畫在靠近眼睛的位置。

【 有氣無力 】的眼睛畫法

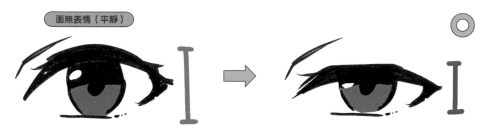

面無表情（平靜）

與「睜大眼睛的狀態」相反，為了表現連好好睜開眼睛的力氣都沒有的樣子，請畫出半睜的眼睛。

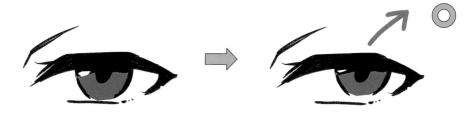

請讓黑眼珠朝向上方或下方等正面以外的方向。以上圖為例，讓黑眼珠偏離中央，就能表現**眼睛沒有對焦的樣子**，變成更呆滯的表情。

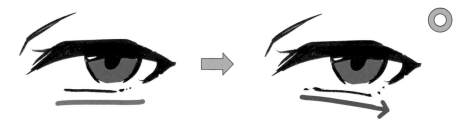

將下眼瞼畫成八字形，可以表現眼睛使不上力的鬆弛模樣。上眼瞼是決定角色設定的部位，不能隨意更動，所以將下眼瞼畫成稍微下垂的樣子是很有效的方法。

SECTION 17

表情的呈現
決心

決心是堅定自我意志的狀態。請用眉毛或嘴巴用力、做好覺悟的樣子來表現。

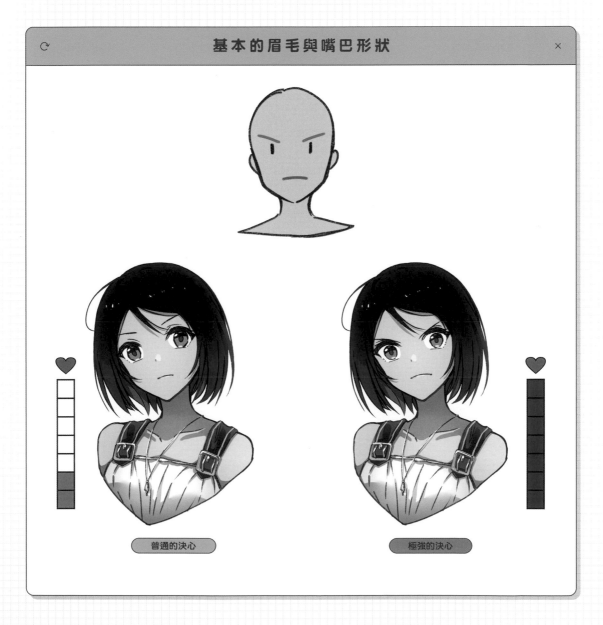

基本的眉毛與嘴巴形狀

普通的決心

極強的決心

【決心】的眉毛畫法

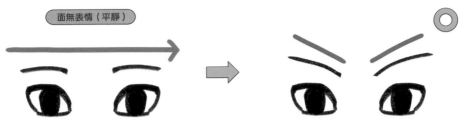

面無表情（平靜）

因為是有強烈自我主張的感情，所以請將眉毛排列成倒八字形。這麼做可以表現眉頭用力、高高吊起眉尾的樣子。

想要進一步強調的時候……

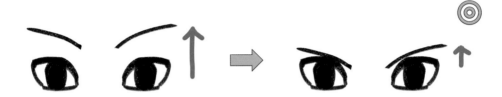

如果眼睛與眉毛較近，眼神會變得更銳利，使表情變得更加強勢。讓上眼瞼幾乎觸碰到眉毛是很有效的表現方法。

MEMO
眉毛彎曲的方向會讓形象有很大的轉變

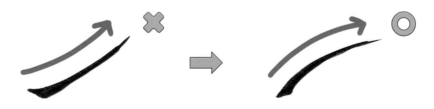

在畫倒八字形的時候，畫成凹陷的形狀會接近憤怒的表情（→ Chapter 4-14）。「決心」是很積極的感情，所以為了凸顯正向的氛圍，請將眉毛畫成直線或偏向山形的形狀。

【決心】的嘴巴畫法

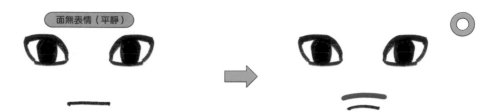

面無表情（平靜）

因為是充滿幹勁，「下定決心」要達成目標的狀態，所以請畫出**接近直線的嘴形**，以免過度凸顯喜悅或悲傷等特定的感情。想表現挑戰困難的認真態度時，請將嘴巴畫成稍偏山形的形狀，表現嘴巴用力的樣子。

想要進一步強調的時候……

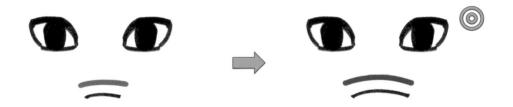

將嘴巴畫得大一點就會凸顯用力的感覺，可以表現強烈的感情。

MEMO
張開嘴巴的表現方式

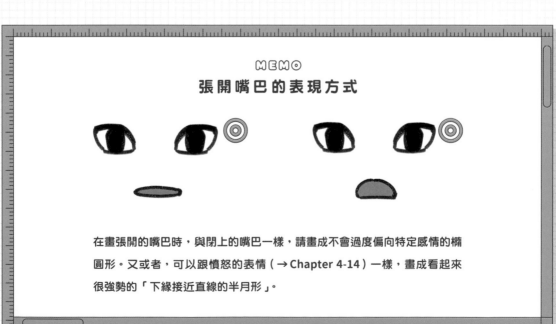

在畫張開的嘴巴時，與閉上的嘴巴一樣，請畫成不會過度偏向特定感情的橢圓形。又或者，可以跟憤怒的表情（→ Chapter 4-14）一樣，畫成看起來很強勢的「下緣接近直線的半月形」。

【決心】的眼睛畫法

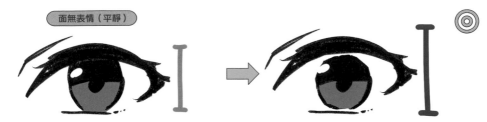

眉毛的角度就足以傳達決心,所以眼睛的形狀可以維持平時的樣子。不過,**睜大眼睛並稍微縮小黑眼珠**,就能強調心情因覺悟而堅定的樣子。請注意,如果眼睛睜得太大,或是黑眼珠太小,看起來就會過度亢奮。

MEMO
用大光點來表現活力

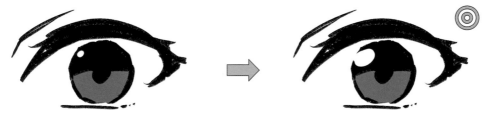

眼睛的光點愈大,看起來就愈閃耀,所以會給人開朗活潑的印象。因此,想傳達充滿決心的模樣時,將光點畫得比平時更大是很有效的方法。

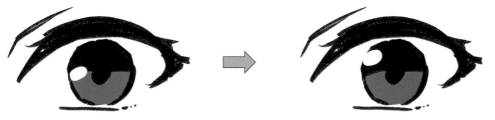

光點的位置會依畫風或角色設計而不同,所以不能隨意變更位置。不過,畫在上方就能表現面向前方的氛圍,給人積極的印象,所以根據感情來改變位置也是很有效的方法。

SECTION 18

表情的呈現
算計

算計是為了謀取自身的利益而擬定某種計畫的行為，主要是不好的事。請用樂於站在優勢立場的樣子來表現。

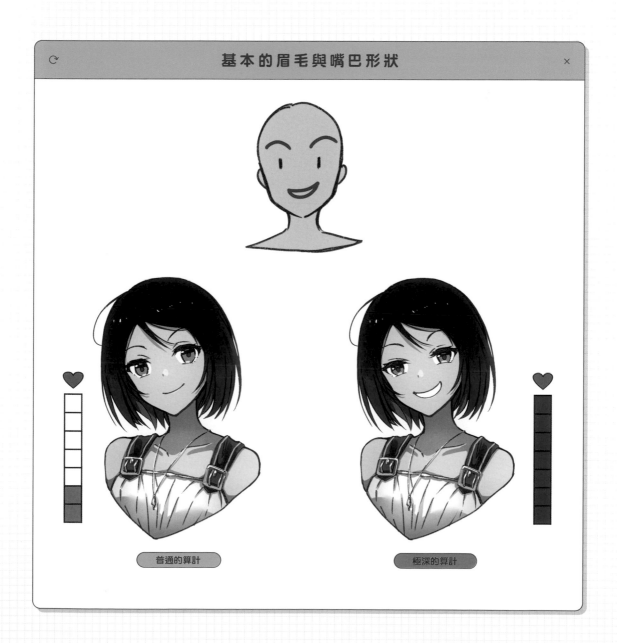

基本的眉毛與嘴巴形狀

普通的算計

極深的算計

【算計】的眉毛畫法

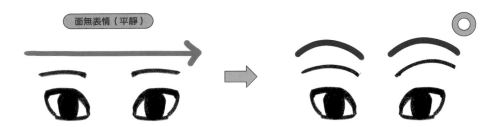

因為想到能玩弄他人的計畫而感到有趣,內心懷抱小小的優越感,所以基本上屬於正面的感情。因此,請將眉毛畫成山形。

MEMO
巧妙運用「決心」的感情表現

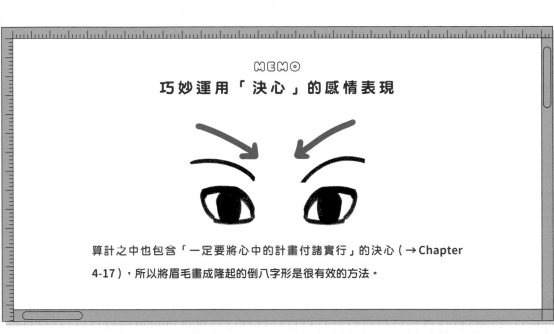

算計之中也包含「一定要將心中的計畫付諸實行」的決心(→Chapter 4-17),所以將眉毛畫成隆起的倒八字形是很有效的方法。

【算計】的嘴巴畫法

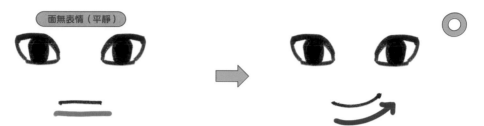

因為是準備看好戲的狀態，所以要畫成給人正面印象的弓形嘴巴。而且，將單邊嘴角往上抬，就能表現故意笑出來的樣子。

想要進一步強調的時候……

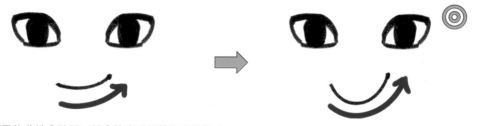

嘴巴的曲線愈誇張，就愈能表現不懷好意的笑容。

MEMO
不是「微笑」而是「竊笑」的表情

在畫張開的嘴巴時，請將上唇也畫成弓形，讓整張嘴巴都呈現弓形。這麼做可以畫出竊笑的表情。

【算計】的眼睛畫法

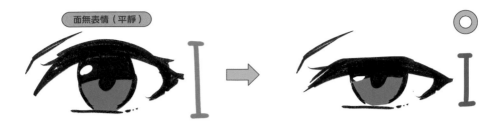

請將上眼瞼稍微降低，使眼睛瞇起，表現正在打量對象的態度。也就是所謂的「半睜眼」。在畫瞧不
起對手、感到傻眼、把別人當作笨蛋的表情時，也能使用這種眼睛形狀。

想要進一步強調的時候……

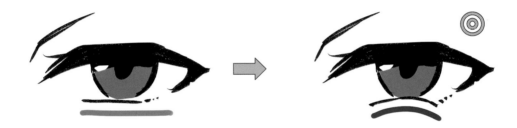

追加覺得有趣或是樂在其中的正面感情，效果會更好。請將下眼瞼畫成山形，增添快樂的情緒。

MEMO
在畫「半睜眼」時的注意點

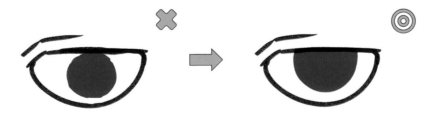

在畫半睜眼的時候，請將「黑眼珠的上緣」遮住。就算瞇起眼睛，如果露出
黑眼珠的上緣，看起來也不會像「半睜眼」。

SECTION 19

表情的呈現

疑心

疑心是判斷對象對自己來說究竟是好是壞的中途狀態。請用猶豫要如何評價對象的樣子來表現。

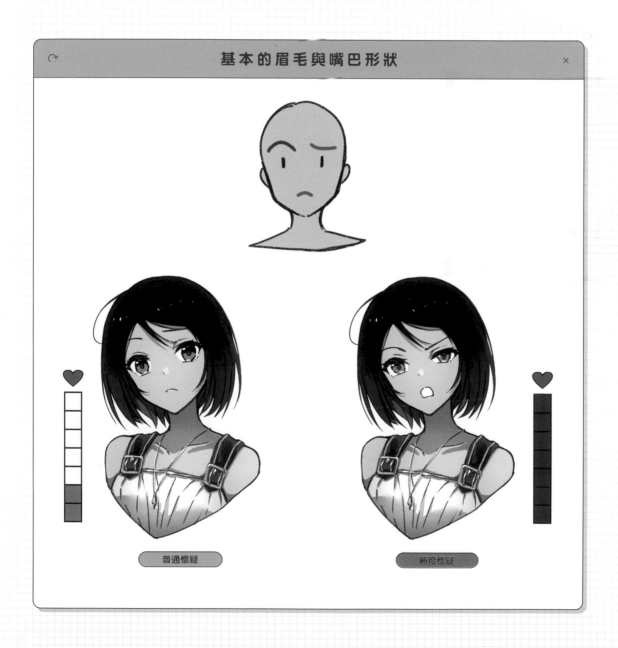

基本的眉毛與嘴巴形狀

普通懷疑

極度懷疑

【疑心】的眉毛畫法

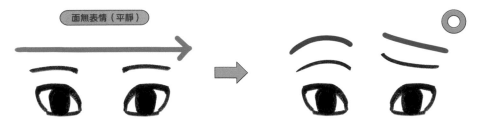

面無表情（平靜）

疑心是不確定對象究竟是好是壞的狀態。因此，請組合「正面的山形眉毛」與「負面的八字眉毛」。混合相反的 2 種感情，可以表現正在判斷的樣子。

想要進一步強調的時候⋯⋯

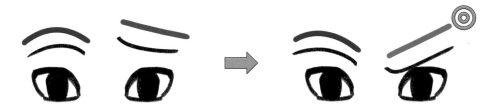

請試著將右邊的負面眉形換成與憤怒的表情（→ Chapter 4-14）相同的倒八字形。這麼做可以表現「對可疑事物懷抱的強烈不滿」。另外，想表達更強的疑心時，請讓眉毛靠近眼睛，加強眼神。

MEMO
疑心愈強，眉毛的角度愈斜

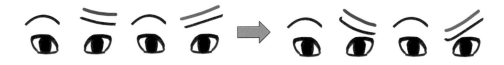

眉毛的角度愈斜，就愈能表現強烈的感情。所以，懷疑的心情愈強則眉毛的角度愈偏銳角，如此才能表現疑心所造成的強烈悲傷或憤怒。相反地，只覺得有點可疑的時候，請將眉毛的角度畫成鈍角。

【疑心】的嘴巴畫法

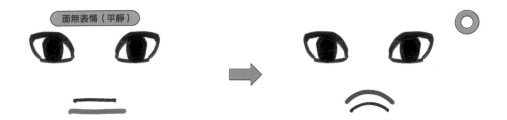

基本上，懷疑屬於負面的感情。請讓嘴角下垂，畫出山形的嘴巴。讓嘴巴用力，可以表現感到不滿的樣子。

想要進一步強調的時候……

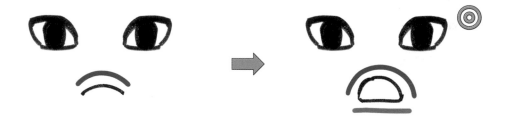

張開嘴巴，就可以表現正在抱怨，或是想抱怨的態度。在畫張開的嘴巴時，畫成與憤怒的表情（→Chapter 4-14）一樣的「下緣接近直線的半月形」，就容易表現正想指控對手的強烈意志。

MEMO
將嘴巴的位置往旁挪，表現內心的不滿

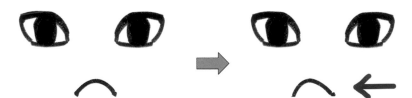

想表現悶悶不樂的心情，就試著把嘴巴往旁邊稍微挪一下吧。這麼做可以將嘴巴畫成噘起的形狀，表現不吐不快的態度。鬧脾氣的時候也能使用這種嘴形。

【疑心】的眼睛畫法

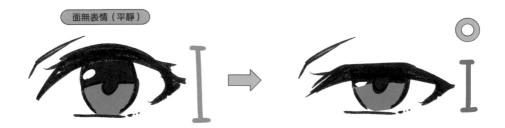

與算計的表情（→Chapter 4-18）相同，瞇起眼睛觀察對象的「半睜眼」非常有效。只不過，就跟眉毛一樣，有必要組合正面的眼睛與負面的眼睛，所以只將其中一隻眼睛畫成半睜眼會比較好。

想要進一步強調的時候……

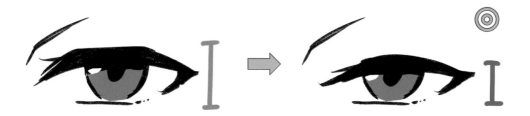

仔細看東西時，可能會為了對焦而瞇起眼睛。基於這個理由，眼睛瞇得愈小，愈容易給人正在觀察的印象。另外，瞇起眼睛也能表現瞪視的眼神，所以會更有效。

CHAPTER 05

封面插畫
繪製過程

透過繪製過程解說 姿勢與表情的創作方法

以下將解說封面插畫的繪製過程，同時複習 Chapter 1 ～ 4的內容。請應用在自己的畫風與想畫的角色上，試著創作角色插畫吧。

STEP1

將想表現的特質轉化為文字

為了用這次的封面傳達「可以創作出各種角色」的意念，我準備了角色性格完全不同的4名角色。因此，我先將想畫的角色性格與特質用文字列了出來。在這個階段，使用「可愛型」或「有點壞壞的感覺」等抽象的形容詞也沒關係。

可愛　　活潑　　　冷酷　　一臉得意

壞心眼　　　　　　　　　　　　陰沉

臉紅　　　　堅強　　爽朗　　恐怖

STEP2

決定想畫的角色性格

接著要將列出的詞彙分配給具體的角色性格。即使同樣是「有點壞壞的感覺」，也必須思考究竟是要凸顯凶狠的特質，還是「喜歡惡作劇」的程度，塑造出更加具體的性格。我從這次列出的詞彙得出了「小惡魔」、「活潑 × 好勝」、「內向 × 害羞」、「清純」等4種角色性格。不只是「活潑的角色」，而是組合「活潑 × 好勝」等多種性質，就能增加角色的多樣性。

📑 Chapter 2　掌握角色的特徵

可愛 × 壞心眼 ＝ 小惡魔

活潑 × 一臉得意 ＝ 活潑 × 好勝

臉紅 × 陰沉 ＝ 內向 × 害羞

可愛 × 爽朗 ＝ 清純

STEP3

決定角色的動作

首先要從最前方的「小惡魔角色」開始塑造。構思姿勢的時候,必須先從坐著或是跑步等角色的動作開始決定。站姿會讓臉變小,不容易看清楚表情,所以這次我決定畫成「坐著看鏡頭」的姿勢。我會根據插畫的用途或情境來選擇角色的動作。

Chapter3　以「姿勢的呈現」表達角色性格

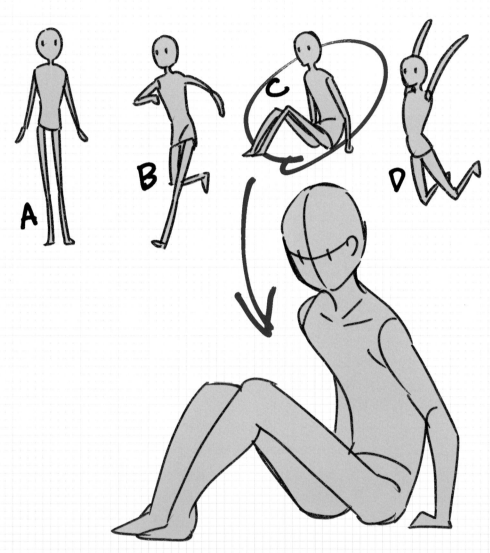

大致畫出角色的動作。在這個階段,我不考慮角色性格,將注意力放在「能表達角色正在做些什麼的姿勢」。只要看得出角色的動作,這個階段先畫成火柴人也沒問題。

為身體的各部位加上角色性格

接下來要將角色性格反映在姿勢上。首先要從軀幹、手臂、手掌、腿、腳掌的動作開始決定。這次為了畫出小惡魔型的角色，我融入了以下的元素。請跟STEP 3的草圖比較看看。即使是骨架的草稿，畫中包含的角色性格也變得更明顯了呢。

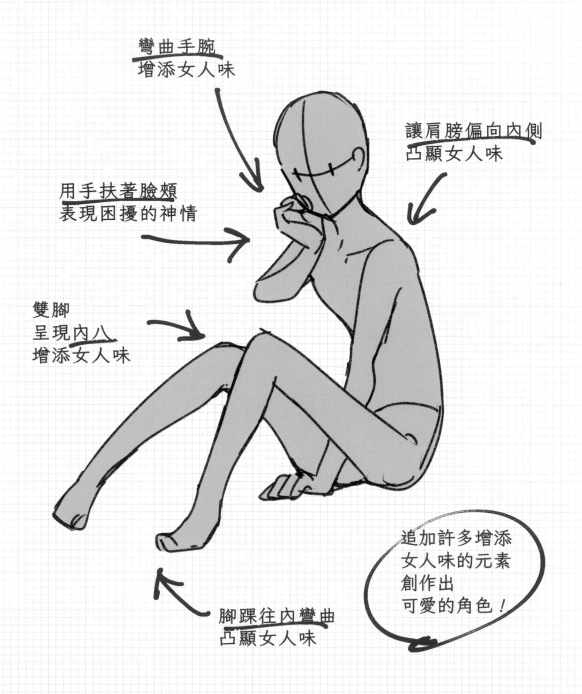

彎曲手腕
增添女人味

讓肩膀偏向內側
凸顯女人味

用手扶著臉頰
表現困擾的神情

雙腳
呈現內八
增添女人味

腳踝往內彎曲
凸顯女人味

追加許多增添
女人味的元素
創作出
可愛的角色！

STEP5

檢查姿勢是否有異樣感

覺得無法凸顯角色性格的時候,我會檢查每一個身體部位。從整幅畫去判斷固然重要,但我會確認手或腳等部位是否都有「反映出角色性格」。

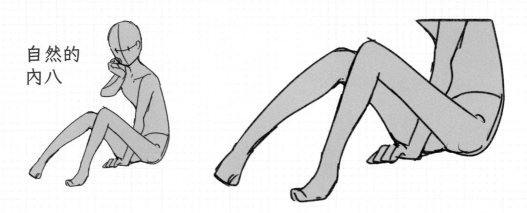

自然的
內八

以上圖為例,雙腳呈現帶有女人味的「內八」,表現出可愛的感覺,卻不太像小惡魔。

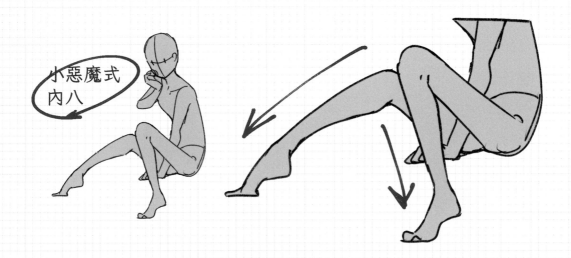

小惡魔式
內八

小惡魔角色的特徵在於「刻意演戲」的模樣,所以我讓雙腳張開到極致,並使腳踝拱起。這麼一來就能消除自然的體態,增添小惡魔的特質。像這樣的微小差異也會大幅改變形象,所以我會一一確認身體的每個部位是否有反映出角色性格。

STEP6

決定表情

開始塑造符合角色性格的表情。

 Chapter4 以「表情的呈現」表達角色性格

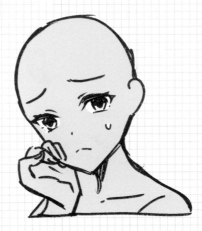

在畫小惡魔角色的時候,要將「刻意演出困擾的樣子」與「享受現狀的滿足感」融入表情,所以首先要畫出困惑的表情。

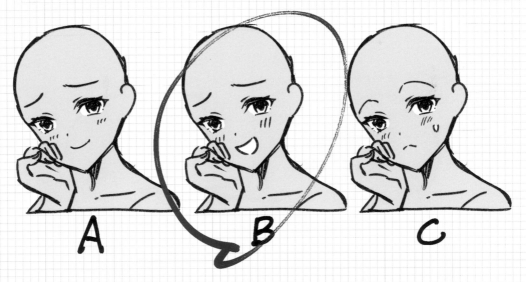

接著在困惑的表情中加上滿足感。嘗試讓不同的部位偏向不同的感情,例如「只保留困惑眉毛的版本」、「只保留滿足眉毛的版本」等。這次,我從列出的表情之中選擇了壞心眼形象比較強的B。

STEP7

檢查表情是否有異樣感

與在畫姿勢時的手與腳相同,感覺有異樣的時候,我會檢查臉部五官是否有「反映出角色性格」。不只是確認整張臉,也要個別檢查每一個部位,例如「眉毛是否有確實表現困擾的神情」。

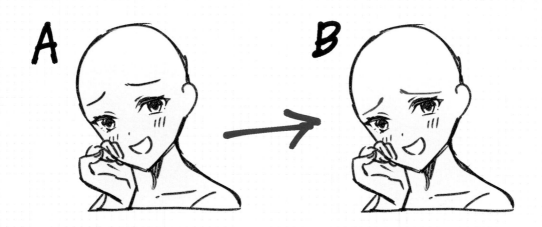

A的眉形雖然是代表困惑的八字形,卻給人一種悠閒的印象。因此,為了表現刻意演出困惑神情的樣子,我將眉毛畫得更接近眼睛,增加感情的強度。

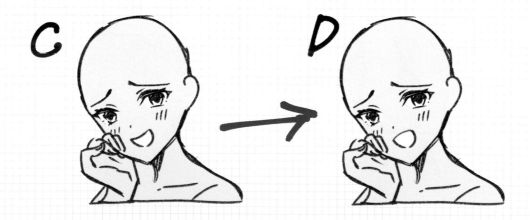

雖然想表現壞心眼的感覺,C卻給人一種正在竊笑的低俗印象。因此,我將上唇改成接近直線,讓感情的強度變得比較溫和。

決定臉的角度

決定臉的角度。臉的角度會大幅影響表情給人的印象,所以必須謹慎決定。即使同樣是困惑的表情,面對正面或是歪頭的差異也會造成完全不同的印象。

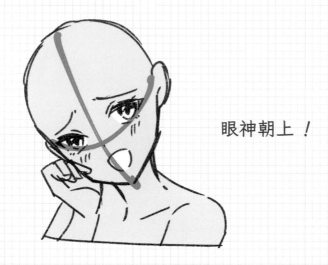

眼神朝上!

因為是小惡魔角色,所以為了凸顯困擾的樣子,我畫了歪頭的動作。另外,為了凸顯刻意演出弱小形象的態度,讓臉部朝下,用「眼神朝上」的表情來表現是很有效的方法。

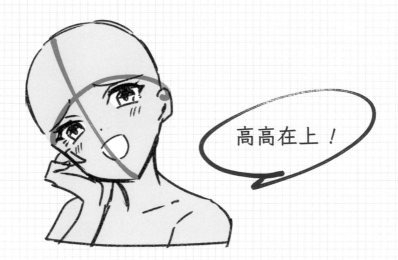

高高在上!

只不過,比起裝弱的態度,這次我比較想凸顯「壞心眼的女孩形象」,所以我稍微把臉抬高,採用了「高高在上」的表情。

STEP9

追加服裝等裝飾

姿勢與表情已經完成，所以接著要追加服裝與裝飾。請注意別破壞好不容易完成的姿勢與表情。碰到姿勢會被服裝等物品遮住的情況，可以盡量用布料皺褶等特徵來表現手腳的形狀，以便傳達角色性格。

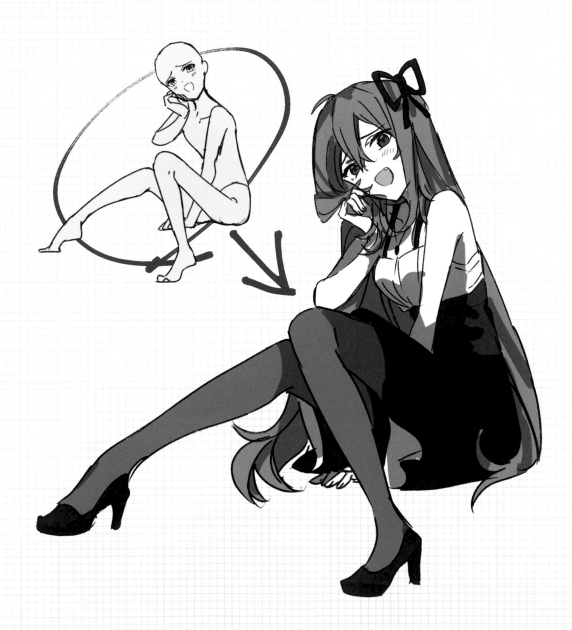

接著只要調整線稿、上色，「能夠傳達人物性格的角色插畫」就完成了。其他的3名角色也一樣，按照STEP 3 ～ 9的步驟就能完成。

結語

請看以下的2幅插畫。A是封面所使用的小惡魔型角色。B的「角色設計」與「坐著的動作」雖然完全相同，卻用不同的姿勢與表情改成了害羞的角色。

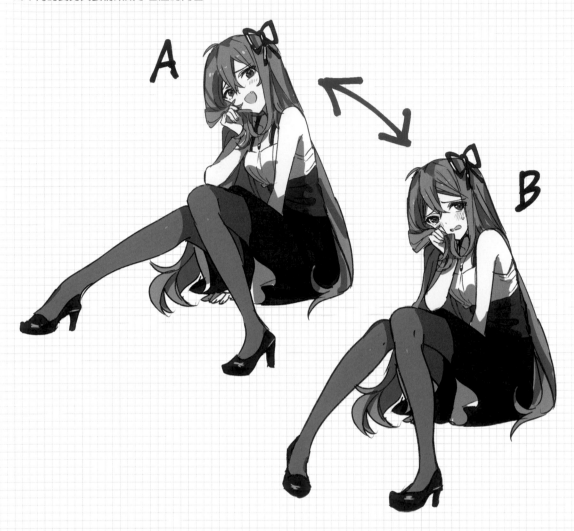

雖然乍看之下很像，能從中讀出的角色設定卻完全不同呢！能夠隨心所欲地決定自己接下來要繪製什麼樣的角色，是不是很令人興奮呢？就像這樣，學會姿勢與表情的表現技法，就能一口氣增加創作角色插畫的知識庫。

當然了，世界上還有許多本書沒有介紹到的角色性格、姿勢與表情的表現技法。各位可以試著觀察喜歡的動畫角色，或是在街上觀察人群，多多累積姿勢與表情的範本。請活用本書的技巧，創作許多迷人的角色插畫吧。

カリマリカ

Twitter　@CARIMARICA_caca
pixiv ID　5764826

插畫家。根據自身經驗，以獨創的理論與淺顯易懂的方式講解「插畫的創作方式」。主要在pixiv發表插畫講座，講座類作品的累積點擊數約達300萬。其他資歷有插畫教學網站「いちあっぷ」、《Draw Boys》（晋遊舍）的特約教學文章等（依序以「ゼロモモ」、「W」之名義發表）。

【日文版STAFF】
裝幀・內文設計　　BALCOLONY.　（野条友史、荒川正光）
編輯　　　　　　　新井まゆ子

キャラクターイラストの引き出しを増やす ポーズと表情の演出テクニック
(Character Illust no Hikidashi wo Fuyasu Pose to Hyoujou no Enshutsu Technique: 7329-0)
© 2022 Carimarica
Original Japanese edition published by SHOEISHA Co.,Ltd.
Traditional Chinese Character translation rights arranged with SHOEISHA Co.,Ltd.
through TOHAN CORPORATION
Traditional Chinese Character translation copyright © 2023 by TAIWAN TOHAN CO., LTD.

讓 角 色 更 具 魅 力 的 專 業 級 巧 思 ！
變化無限的人物
姿勢＆表情繪畫技法

2023 年 7 月 1 日初版第一刷發行
2024 年 2 月 15 日初版第二刷發行

作者　　　　カリマリカ
譯者　　　　王怡山
編輯　　　　曾羽辰
美術編輯　　林佳玉
發行人　　　若森稔雄
發行所　　　台灣東販股份有限公司
　　　　　　＜地址＞台北市南京東路 4 段 130 號 2F-1
　　　　　　＜電話＞(02)2577-8878
　　　　　　＜傳真＞(02)2577-8896
　　　　　　＜網址＞http://www.tohan.com.tw
郵撥帳號　　1405049-4
法律顧問　　蕭雄淋律師
總經銷　　　聯合發行股份有限公司
　　　　　　＜電話＞(02)2917-8022

TOHAN

國家圖書館出版品預行編目（CIP）資料

變化無限的人物姿勢＆表情繪畫技法：讓角色更具
魅力的專業級巧思！ / カリマリカ著；王怡山
譯. -- 初版. -- 臺北市：臺灣東販股份有限公司,
2023.07
208 面；18.2 × 25.7 公分
譯自：キャラクターイラストの引き出しを増や
す：ポーズと表情の演出テクニック
ISBN 978-626-329-889-7(平裝)

1.CST：繪畫　2.CST：繪畫技法

947.45　　　　　　　　　　　　　　112008549